골드손 지음

다정한 나의 오일파스텔

따뜻하고 포근하게,
풍경을 그림으로 남기는 시간

위즈덤하우스

안녕하세요. 그림 유튜버 골드손입니다.

저는 아주 오랫동안 그림을 그렸고, 10년 이상 미술 강사 일을 했습니다. 취미 삼아 그림을 그리는 과정과 소소한 팁을 담은 영상을 유튜브에 올리기 시작했어요.

그중 특히 오일파스텔 그림이 많은 사랑을 받았어요. 생각보다 많은 분이 그림을 좋아하시고, 쉽게 배울 수 있는 그림에 관심이 높은 것을 알게 되었습니다. 그러다 채널이 점점 성장해 어느덧 구독자 52만 명이 넘는 유튜버가 되었네요.

저는 그림을 오랫동안 그렸지만, 아직도 일이 아닌 취미로 생각한답니다. 취미로 여기고 그림을 그릴 때 가장 즐길 수 있는 것 같아요.

오일파스텔은 특히 여느 재료와는 다른 독특한 매력이 있어요. 기름이 들어 있어 꾸덕꾸덕하면서 유화와 비슷한 느낌이 들기도 하고, 색상이 아주 선명하지요. 이 매력 때문에 요즘 많은 분이 오일파스텔에 관심을 가지고, 또 배우고 싶어 하는 것 같아요.

직접 손으로 문대거나 비비며 질감을 피부로 느낄 수 있는 재료는 많지 않아요. 저는 오일파스텔화를 그리며 그림에 대한 고정관념을 다시금 생각하게 되었답니다. 오랫동안 그림을 그려왔지만, 전과는 다른 새로운 마음으로 그림을 대하게 되었어요. 오일파스텔은 명암이 꼭 뚜렷하지 않아도, 단순한 색의 조화만으로도 하늘을 표현할 수 있어요.

오일파스텔의 선명한 발색은 풍경을 그렸을 때 더욱 빛을 내요. 자연의 아름다운 풍경을 바라보면 꼭 그림 같다고 생각될 때가 있잖아요. 멋진 풍경을 마주할 때 누구나 그림으로 남기고 싶다는 생각이 들 거예요. 사진으로만 남겨두었던 아름다운 풍경을 오일파스텔로 그려보세요. 잘 그려야겠다는 생각을 잠시 내려놓으면 좀 더 자유롭고 풍부한 상상력이 나올 거예요.

다른 재료로 먼저 그림에 입문해서 뜻대로 되지 않아 중간에 포기했던 경험이 있다면, 꼭 오일파스텔로 다시금 그림을 시작해보셨으면 해요.

어린 시절엔 누구나 크레파스로 재미있게 그림을 그렸죠. 그 시절 순수하게 그렸던 추억을 되살려보면 어떨까요? 성인이 되어도 그림은 누구나 재미있게 즐길 수 있고, 저 역시도 여전히 그림을 취미처럼 재미있게 여기고 있답니다.

이 책을 통해 누구나 그림을 재미있고 쉽게 그릴 수 있으면 좋겠어요.

그림 그리는 시간이 행복한 기억으로 남기를 바랍니다.

감사합니다.

2021년 6월
골드손

이 책은 오일파스텔을 처음 접하시는 분들을 위한 준비 과정 및 연습 과정과 초급, 중급, 고급, 마스터 과정까지 작품의 난이도를 기준으로 총 6장으로 나누어 구성했습니다. 중급 과정부터는 오일파스텔 블렌딩이나 칠해지는 몇 가지 과정이 사진 한 장에 같이 설명되기도 합니다. 고급과 마스터 과정은 초급과 중급 과정을 순서대로 마친 뒤에 진행하는 것을 추천합니다. 마스터 과정은 처음엔 조금 복잡하고 어렵게 느껴질 수도 있어요. 하지만 앞선 단계의 풍경화로도 충분히 연습할 수 있으니, 기초부터 천천히 순서대로 진행하시면 아주 만족스러운 결과가 나올 거예요.

책에 실린 오일파스텔 색감은 실제와 조금 차이가 있을 수 있어요. 색상은 편의상 번호로 표기했습니다. 단 시넬리에 제품은 Ⓢ로, 까렌다쉬 제품은 Ⓒ로 표기했습니다. 그밖에 색연필은 ⓒⓟ, 마커는 Ⓜ, 펜은 Ⓟ로 표기했고, 블렌딩은 Ⓑ, 마스킹테이프는 Ⓣ로 표기해 필요한 재료들이나 기법을 각 과정에서 바로 확인할 수 있게 구성했습니다. 마지막 부록에는 난이도가 있는 8점의 그림 스케치 도안을 추가했습니다.

차례

준비 과정

오일파스텔과 친해지기

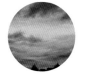
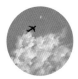
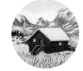

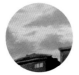
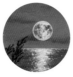
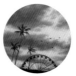

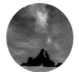
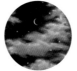
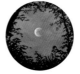
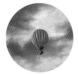
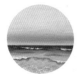
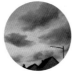

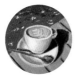
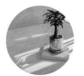
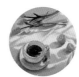

준비 과정

오일파스텔로 그림 그리기 전 알아둘 것

○ **오일파스텔과 크레파스? 뭐가 다를까요?**

아직도 "오일파스텔이랑 크레파스랑 다른 점이 뭐예요?"라는 질문을 많이 받아요. 오일파스텔과 크레파스는 같은 것이 맞습니다. 안료와 기타 재료의 질이나, 배합의 비율 등에 따라 질이 결정됩니다. 일본의 사쿠라 크레파스라는 회사가 '크레파스'라는 이름을 처음 붙였고, 많은 인기를 얻으면서 오일파스텔보다는 크레파스라는 이름으로 많이 알려져 있어요. 크레파스는 어릴 때 누구나 사용해본 경험이 있으니, 오일파스텔도 만져보시면 익숙한 느낌이 들 거예요.

○ **오일파스텔화를 집에서 사용할 땐, 찌꺼기를 조심하세요!**

오일파스텔은 찌꺼기가 나와요. 책상 위에서 그림을 그리기 전에 신문지나 종이의 이면지를 재활용해서 미리 깔아두면 치우기 편해요. 책상에 묻은 오일파스텔을 닦을 때에는 매직블럭에 물을 묻혀서 닦으면 잘 지워집니다.

○ 오일파스텔이 생각보다 딱딱하다고 느낄 수 있어요

오일파스텔을 칠하는 영상을 볼 때와는 다르게 직접 사용하면 생각보다 오일파스텔이 딱딱하다고 느낄 수 있어요. 브랜드마다 강도는 조금씩 다르지만, 너무 무르기만 하다고 좋은 것은 아니랍니다. 강도가 무르면 손에 힘은 덜 들어가지만, 강도가 약하기 때문에 색을 겹쳐서 올리기가 쉽지 않고 금방 닳아요. 적당히 단단한 강도가 여러 면에서 그림을 그리기에 수월합니다.

○ 오일파스텔은 뭉툭하지만 세밀하게도 그릴 수 있어요

좁은 부분을 칠할 땐 오일파스텔을 칼로 살짝 잘라서 사용하거나, 찰필을 이용해 채워주는 방식으로 칠해요. 뭉툭하긴 하지만 종이에 닿는 면적이 넓지 않기 때문에, 이면지에 미리 조금씩 칠해보면서 오일파스텔이 정확히 종이에 닿는 부분을 확인한 후에 칠하면 형태선 밖으로 많이 삐져나가지는 않아요.

○ 오일파스텔의 찌꺼기를 완벽히 없앨 수는 없어요

오일파스텔을 그리다 보면 찌꺼기가 굉장히 거슬리게 느껴질 수 있어요. 도톰하고 꾸덕하게 올려지는 질감은 오일파스텔의 찌꺼기가 있기에 나올 수 있는 질감이에요. 어느 정도의 찌꺼기는 재료의 특성이려니 하고 이해하는 편이 좋을 것 같아요.

○ 오일파스텔도 수정할 수 있어요

오일파스텔은 유성이기 때문에 수정하기 어렵습니다. 하지만 꼭 수정이 필

요한 경우에는, 키친타월을 이용해서 수정할 부분만 닦아내주세요. 색은 남아 있지만 조금 연해지고 얇게 착색되어 있어, 그 위에 다른 색으로 덮어서 수정할 수 있습니다.

유튜브 댓글 및 인스타 디엠 등으로 가장 많이 물어보는 질문을 토대로 오일파스텔 그림을 그릴 때 유용한 팁을 알려드릴게요.

○ 오일파스텔을 문지르면 때처럼 나와요

너무 강하게 문지르면 그렇게 될 수 있어요. 적은 양을 칠하고 강하게 문지르면 오일 성분이 날아가 건조해지면서 때처럼 밀리는 현상이 생겨요. 블렌딩할 때는 적절한 양을 칠하고, 부드럽게 문질러주세요.

○ 덧칠이 잘 안 되고 밀려요

오일파스텔이 종이 위에 아주 여러 겹이 수월하게 칠해지지는 않아요. 배경 위에 많은 묘사가 올라가고, 겹겹이 색을 쌓아야 할 때에는 칠해지는 밀도를 조절해주셔야 합니다.

155쪽 〈숲속에서 본 하늘〉 그림을 예시로 볼까요. 가장 먼저 칠해지는 하늘에서, 나뭇잎과 겹치는 부분을 너무 두껍게 칠하지 않는 것이 좋아요. 하늘

을 칠하고 키친타월로 블렌딩해서 나뭇잎이 올라가는 부분이 조금 얇게 착색된다는 느낌으로 밀도를 조절합니다. 이렇게 하면, 다음에 칠할 색상이 밀림 없이 잘 올라갑니다.

O 그러데이션이 잘 안 돼요

그러데이션은 어렵다기보다는 조금 인내심이 필요한 과정입니다. 색이 칠해진 경계를 잘 풀어주기 위해서는 블렌딩을 잘 해주셔야 하는데, 연결되는 색을 다시 칠해주고 블렌딩하면서 색상이 섞이는 정도를 보면서 계속 조금씩 수정하면서 진행해주세요. 또한, 후반부로 갈수록 블렌딩할 때 힘을 많이 빼서 진행해주셔야 밀리거나 구멍이 나 보이는 현상을 피할 수 있어요.

O 찰필을 문지르면 블렌딩이 잘 되지 않고 긁혀요

찰필은 손가락으로 문지르는 것보다는 그대로 그어서 특유의 거친 느낌을 살리는 게 좋아요. 찰필을 뉘어서 넓은 부분을 이용해 블렌딩해주세요.

O 오일파스텔 위에 흰색 펜을 그을 때 색이 잘 안 나와요

오일이 들어 있는 유성 오일파스텔 위에 흰색 펜이 잘 올라가지 않는 것은 어쩌면 당연합니다. 사실 재료의 상성을 볼 때 오일파스텔과 펜은 그리 잘 맞는 편은 아닙니다. 다만 펜 종류가 간편하게 사용할 수 있어 편의상 펜을 사용하는 거예요. 펜을 사용할 때는 최대한 오일파스텔 위에 살짝만 닿게 해서 톡톡 얹듯이 칠해주고, 수시로 펜촉을 닦아서 사용해주세요.

○ 완성작에 꼭 픽사티브 처리를 해야 하나요?

개인적으로 저는 매번 정착액을 뿌리지 않아요. 실외에서 해줘야 하기도 하고, 매번 하기엔 번거롭기 때문에 일주일 정도 뉘어서 말리고 파일 안에 넣어둡니다.

① 문교 소프트 오일파스텔 72색

이 책에서는 문교 소프트 오일파스텔을 주로 사용합니다. 너무 무르지도, 너무 딱딱하지 않은 강도로 어떤 그림을 그릴 때도 사용하기 좋은 오일파스텔입니다. 가격도 저렴해 추가로 낱색을 구매하기에도 부담 없는 제품입니다.

② 파브리아노 아카데미아 드로잉 스케치북 A5(200g/m²)

결이 부드럽고 크기와 두께감이 적당합니다. 낱장으로 뜯어서 사용할 수 있어 편리한 제품이에요. 가격도 저렴해 부담 없이 구매할 수 있습니다.

③ 찰필

종이를 말아서 만든 찰필은 오일파스텔을 블렌딩할 때 사용합니다. 좁은 면적을 블렌딩할 때 유용하게 쓰입니다. 찰필에 묻은 오일파스텔은 심갈이 사포에 갈아서 제거하면서 사용합니다. 사이즈는 대, 중, 소로 다양하게 나와서 취향에 맞는 크기를 선택하면 됩니다.

④ 심갈이 사포

찰필에 묻은 오일파스텔을 갈아주는 데 사용합니다. 아무리 갈아도 사용했던 찰필이 아주 깨끗해지지는 않아요. 만져봤을 때 손에 색이 묻지 않을 정도만 적당히 갈아서 사용하면 됩니다.

⑤ 원포올 아크릴 마커 흰색, 검은색(2mm)

좁은 면적의 어두운 부분이나 밝은 부분을 칠할 때 사용합니다. 검은색은 색상이 선명해 어두운 실루엣을 진하게 칠할 때 사용합니다. 겔리롤 화이트 펜보다 펜촉이 두꺼워 조금 더 넓은 부분을 칠할 때 사용하면 좋아요.

⑥ 사쿠라 겔리롤 화이트 펜

별과 달과 같은 아주 세심하게 밝은 부분에 하이라이트로 사용합니다. 오일파스텔과 쓰면 자주 막히기 때문에 이면지에 칠해서 잘 닦아가면서 사용합니다.

⑦ 프리즈마 색연필 검은색

뭉툭한 오일파스텔로 그리기 힘든 부분의 어두운 실루엣을 그릴 때 사용합니다. 원포올 아크릴 마커펜보다 조금 연하지만 뾰족하게 깎아 세밀한 부분을 칠해줄 때 아주 유용합니다.

⑧ 프리즈마 색연필 흰색

오일파스텔을 긁어내는 스크래치 방식으로 밝은 부분의 하이라이트를 묘사할 때 사용합니다.

⑨ 마스킹테이프

종이를 고정하는 용도입니다. 오일파스텔 특성상 조금 힘을 줘서 칠해야 하므로 책상에 종이를 고정해서 채색하면 편리합니다. 일반적인 마스킹테이프는 책상에 몇 번 붙였다 떼서 접착력을 조금 제거한 뒤에 종이에 붙여야 떼어낼 때 종이가 찢어지지 않아요. 문구점에서 파는, 그림이 그려진 마스킹테이프는 접착력이 약해 떼어낼 때 종이가 찢어지지 않는데 이런 제품도 좋습니다.

⑩ 면봉

세밀한 곳을 블렌딩할 때 사용하면 좋습니다. 자주 교체해서 사용할 수 있어 편리합니다.

⑪ 키친타월

넓은 부분을 전체적으로 얇게 블렌딩할 때 사용합니다. 접어서 뾰족하게도 사용할 수 있고 여러 번 접어서 경제적으로 사용할 수 있습니다.

⑫ 시넬리에 오일파스텔 화이트

가장 무른 타입의 오일파스텔입니다. 문교나 까렌다쉬 흰색이 잘 올라가지 않을 때 가장 나중에 하이라이트에 사용하면 좋아요.

⑬ 까렌다쉬 오일파스텔 화이트

문교 오일파스텔 보다 조금 무른 타입으로 작품의 후반부에 하이라이트로 사용하면 좋아요.

⑭ 까렌다쉬 오일파스텔 라이트 베이지, 베이지

문교 오일파스텔에 없는 따뜻한 느낌의 베이지 톤 색상입니다. 정물화나 실내 풍경에서 그림자를 표현할 때 자주 사용합니다.

⑮ **쉴드 픽사티브, 시넬리에 오일파스텔 픽사티브**

작품을 보관할 때 그림 위에 뿌려서 사용하는 제품입니다. 작품을 일주일 정도 그대로 말린 뒤에 환기가 잘 되는 실외에서 픽사티브를 얇게 여러 번 뿌려주면 됩니다. 반드시 사용해야 하는 것은 아니니 상황에 맞게 사용하시면 돼요.

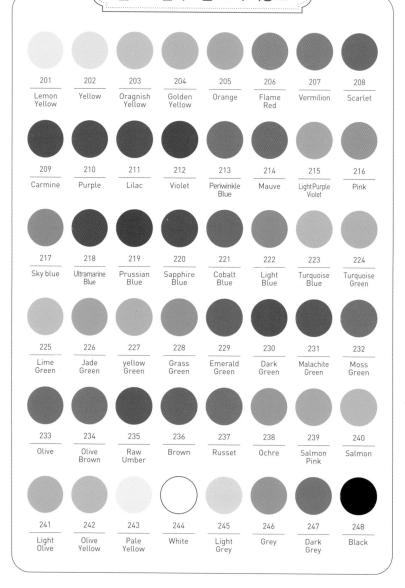

문교 오일파스텔 72색 색상표

201	202	203	204	205	206	207	208
Lemon Yellow	Yellow	Oragnish Yellow	Golden Yellow	Orange	Flame Red	Vermilion	Scarlet

209	210	211	212	213	214	215	216
Carmine	Purple	Lilac	Violet	Periwinkle Blue	Mauve	Light Purple Violet	Pink

217	218	219	220	221	222	223	224
Sky blue	Ultramarine Blue	Prussian Blue	Sapphire Blue	Cobalt Blue	Light Blue	Turquoise Blue	Turquoise Green

225	226	227	228	229	230	231	232
Lime Green	Jade Green	yellow Green	Grass Green	Emerald Green	Dark Green	Malachite Green	Moss Green

233	234	235	236	237	238	239	240
Olive	Olive Brown	Raw Umber	Brown	Russet	Ochre	Salmon Pink	Salmon

241	242	243	244	245	246	247	248
Light Olive	Olive Yellow	Pale Yellow	White	Light Grey	Grey	Dark Grey	Black

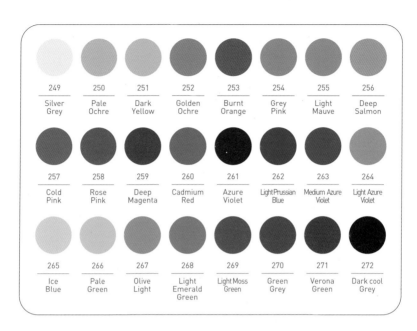

249	250	251	252	253	254	255	256
Silver Grey	Pale Ochre	Dark Yellow	Golden Ochre	Burnt Orange	Grey Pink	Light Mauve	Deep Salmon

257	258	259	260	261	262	263	264
Cold Pink	Rose Pink	Deep Magenta	Cadmium Red	Azure Violet	Light Prussian Blue	Medium Azure Violet	Light Azure Violet

265	266	267	268	269	270	271	272
Ice Blue	Pale Green	Olive Light	Light Emerald Green	Light Moss Green	Green Grey	Verona Green	Dark cool Grey

까렌다쉬 오일파스텔 색상표

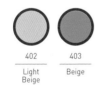

402	403
Light Beige	Beige

오일파스텔과
친해지기

오일파스텔의 다양한 기법

선 긋기

선을 그을 때 힘 조절을 해서 연하게 그리는 방법과 진하게 그리는 방법이 있습니다. 그림에서 강약 조절이 필요할 때 선의 진하기를 조절하는 연습을 해보세요. 또 단면을 잘라서 얇은 선을 그어보는 연습도 해보세요.

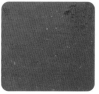

면 칠하기

여러 개의 선이 모여 면이 됩니다. 면을 칠할 때 연하게 채워보고, 진하게도 그어 면을 칠하는 연습을 해보세요. 연하게 칠하는 방법은

두 가지 색을 섞어 표현할 때 아주 유용하게 쓰이기도 해요. 원하는 색이 없을 때 두 가지 색을 연하게 칠해 색을 섞고 블렌딩하는 방법으로 색을 만들 수 있어요.

흰색 덧칠하기

색을 칠하고 흰색으로 덮어 칠하면 연한 색을 만들 수 있어요. 한 가지 색상을 칠하고 반을 흰색으로 덧칠해 밝은색을 만들어보세요.

눌러 찍기

어두운색 위에 밝은색을 올릴 때 조금 힘을 줘서 꾹 짓누르는 느낌으로 두껍게 칠해보세요. 두툼하게 올라가는 질감 표현을 할 수 있

습니다. 유화물감을 두껍게 칠해서 질감 효과를 내는 회화기법인 임파스토 기법과 비슷한 효과를 나타낼 수 있어요.

················· **종이테이프로 마스킹하기** ·················

종이테이프를 붙여 마스킹하고 주변을 칠하는 방식입니다. 테이프를 붙이고 작업하면 마스킹된 주변을 칠할 때 훨씬 편하게 칠할 수 있어요. 종이테이프의 접착력이 강할 땐, 미리 몇 번 붙였다 떼서 접착력을 조금 제거한 뒤에 사용해주세요.

················· **오버레이** ·················

색 위에 다른 색상을 덮어서 겹쳐 칠하는 기법입니다. 두 가지 색이

동시에 보이는 효과를 줍니다.

······························ 스크레치 ······························

색을 겹쳐 칠하고 날카로운 것으로 긁어, 나중에 칠한 색을 긁어내
는 기법입니다. 흰색 색연필로 긁어서 달이나 별과 같은 하이라이트
를 표현할 때 사용할 수 있어요.

······················ 블렌딩(그러데이션) ······················

색과 색의 경계를 비비거나 뭉개서, 자연스럽게 색의 변화를 만들어
내는 기법입니다. 손이나 키친타월, 면봉 등을 활용할 수 있어요.

그림을 그리다 보면 나와 가장 잘 맞는 방법을 주로 많이 사용하게 됩니다. 각 상황에 맞게 응용해서 적절하게 사용할 수 있어요. 미세한 차이지만 각 방법마다 장단점이 있습니다. 세밀한 표현이 필요한 부분엔 찰필을 연필처럼 뾰족하게 갈아 묘사하거나, 좁은 면적을 닦아내야 할 땐 면봉이 필요합니다. 손의 온기로 블렌딩하는 방법은 더욱 부드러운 그라데이션을 만들 수 있어요. 넓은 면적에 색을 옅게 블렌딩할 땐 키친타월이 좋아요.

손가락

가장 간편하고 빠르게 할 수 있으며 자연스럽게 블렌딩할 수 있어요. 단 오랜 시간 작업하면 피부가 쓸려서 통증을 느낄 수 있으니 주의하세요.

뉘어서 사용하면 넓은 부분을, 세워서 사용하면 구석진 부분도 세밀한 작업이 가능합니다. 단점은 찰필 표면의 조금 거친 부분이 블렌딩 할 때 긁히는 듯한 느낌이 들기도 합니다. 자주 사포에 갈아서 사용해야 하는 번거로움이 있어요.

키친타월

넓은 면적을 빠르고 간편하게 블렌딩할 수 있어요. 작게 접어서 여러 번 사용할 수 있어 경제적입니다. 단점은 색상이 닦이면서 블렌

딩되어서 색이 얇게 펴지는 느낌입니다. 하지만 얇게 펴 발리는 느낌을 잘 이용하면 아주 복잡한 그림을 그릴 때 유용한 방법이기도 해요.

-------- **면봉** --------

세밀한 부분을 블렌딩할 때 좋은 방법입니다. 양쪽으로 사용할 수 있고 자주 교체해서 사용할 수 있어 간편합니다. 오랫동안 사용 시 보풀이 생길 수 있고, 약간 색이 닦이면서 얇게 블렌딩됩니다.

그러데이션 연습하기

오일파스텔화를 그리는 데 가장 많이 쓰이는 그러데이션 기법을 연습해보세요.

TIP 색이 이어지는 부분은 약하게 칠해서 다음 색상이 잘 이어질 수 있도록 해주세요.

·········· **준비단계** ··········

마스킹테이프로 종이를 3칸으로 나눠서 책상에 붙여 고정해줍니다.

TIP 일반 마스킹테이프 사용 시 테이프를 책상에 몇 번 붙였다 떼서 접착력을 조금 제거해주면 떼어낼 때 종이가 찢어지지 않아요.

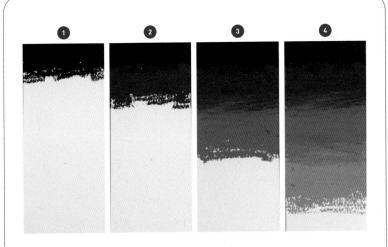

① 위쪽부터 가장 어두운 색상인 219번을 먼저 칠해줍니다.

② 261번을 이어서 칠해줍니다. 이때 219번 색상 위에도 조금 겹쳐지게 칠해주세요.

③ 214번으로 칠해줍니다. 261번 색 위에도 조금 겹쳐지게 칠해주세요.

④ 216번으로 이어서 칠해줍니다.

219 261 214 216

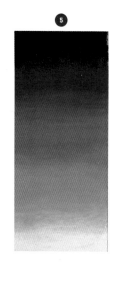

❺ 가장 아랫부분은 244번으로 칠하고 블렌딩합니다. 부족한 부분에 색을 조금씩 더 칠하고 자연스럽게 색이 이어질 수 있게 블렌딩합니다.

TIP 블렌딩을 자연스럽게 하기 위해서는 색을 칠하고 블렌딩하는 과정을 여러 번 반복해야 합니다. 부족한 부분을 덧칠하고 블렌딩해 원하는 정도의 그러데이션을 만들어보세요.

244

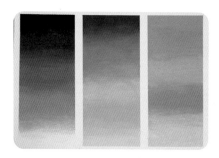

나머지 칸도 같은 방식으로 연습해 보세요.

좋아하는 색상을 조합해 자유롭게
그러데이션 해도 좋아요!

220 246 245 203 243 254 239 240 216 249

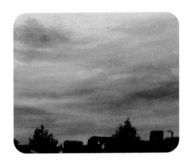

보색 배색

색상환에서 거리가 먼 색상을 배색해 선명하고 강한 인상을 줍니다.

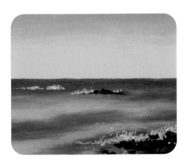

동일색상 배색(톤온톤)

동일색상에서 톤이 다른 색을 배색해 그림의 색에 통일감을 줍니다.

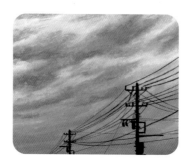

유사색상 배색(톤인톤)

색상환에서 인접한 유사색상을 배색해 조화로우면서 적당한 변화
가 느껴지는 톤을 만들 수 있어요.

미술 시간에 기초도형을 그려본 적 있으신가요? 무채색을 사용해 기본 명암 단계를 익힐 수 있는 과정이에요. 대체로 지루하게만 여겨지는 기초도형을 오일파스텔로 그리면 아주 즐겁게 그릴 수 있을 거예요.

육면체 그리기

 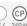

245 246 247 248 244 (CP) 검은색

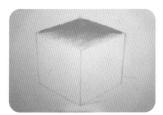

1

가장 밝은 면을 먼저 245번으로 칠해줍니다. 세 면이 겹쳐지는 가운데 부분으로 올수록 힘을 빼서 연하게 칠하고 244번으로 덧칠하면서 블렌딩해줍니다.

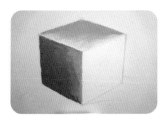

2

중간 면은 246번으로 칠해줍니다. 가운데로 올수록 245번으로 덧칠하면서 블렌딩합니다. 명암이 자연스럽게 이어지도록 잘 블렌딩합니다.

3

어두운 면은 248번으로 세 면이 겹쳐지는 가운데 부분을 먼저 칠해줍니다. 247번으로 이어서 덧칠합니다. 바닥과 가까운 부분은 246번으로 칠해주세요. 명암이 자연스럽게 이어지도록 잘 블렌딩합니다.

TIP 사선 방향으로 칠하면 더 자연스러운 표현이 됩니다.

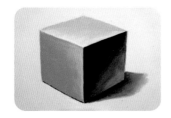

4

그림자 부분은 육면체가 바닥에 닿는 부분부터 248번으로 칠해주세요. 이어서 247번으로 덧칠하고, 246번과 245번으로 점점 연해지도록 자연스럽게 덧칠해서 블렌딩합니다. 왼쪽 면의 그림자는 검은색 색연필로 칠해줍니다.

245 246 247 248 244

1

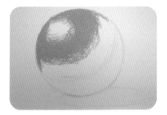

가장 밝은 면을 245번으로 빛이 오는 방향으로 선을 둥글려 칠해줍니다. 이 때, 하이라이트가 되는 부분을 남기면서 칠해주세요.

2

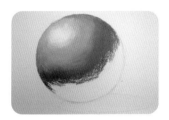

244번으로 하이라이트 주변을 칠해 자연스럽게 블렌딩합니다. 중간톤이 되는 부분을 246번으로 연결하며 칠해줍니다. 앞서 칠한 부분과 부드럽게 이어지도록 245번으로 다시 덧칠해 블렌딩합니다.

3

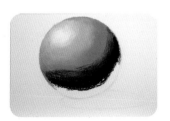

247번으로 이어서 칠하고, 248번으로 가장 어두운 부분을 칠해줍니다.

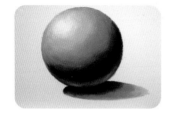

어두운 부분 아래쪽은 반사광이 되는 부분이라서 조금 밝아지도록 247번과 246번으로 칠해 블렌딩합니다. 그림자는 육면체와 같은 방식으로 어두운 부분부터 248, 247, 246, 245번의 순서대로 칠해서 바깥으로 갈수록 밝은색을 칠해 블렌딩합니다.

구름 그리기

풍경화에서 자주 그리게 되는 구름을 연습해볼게요. 양감 표현에 대해 이해하고 다양한 구름에 적용해보세요.

앞서 연습한 기초도형 구를 응용해서 이해하면 쉬워요. 구를 그릴 때 했던 양감 표현이 구름에 적용됩니다. 구름 표현의 핵심은 어둠, 중간, 밝은 면이 자연스럽게 이어질 수 있도록 해주는 거예요.

이때 주의해야 할 점은 명암이 패턴으로 일정하게 반복되면 어색하게 보일 수 있어요. 명암에 변화를 주어 패턴처럼 보이지 않도록 해주세요.

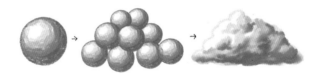

245 246 249 244 219

1

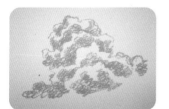

245번으로 구름의 형태를 그리고 둥글리듯이 음영을 칠해주세요.

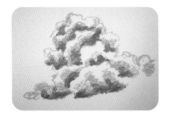

2

246번으로 구름의 가장 어두운 부분을 부분적으로 조금씩 칠해줍니다.

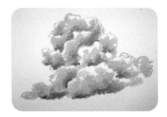

3

249번으로 명암을 이어주면서 덧칠합니다. 이때 가장 밝은 부분은 종이의 흰 부분을 남겨두세요.

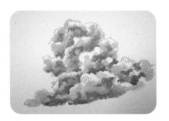

4

246번으로 구름의 큰 덩어리를 조금씩 쪼개듯이 나누며 칠해주세요.

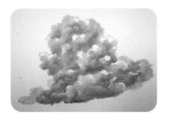

5

색이 자연스럽게 이어질 수 있게 면봉이나 찰필로 블렌딩합니다.

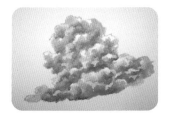

············· **6** ·············

244번으로 구름의 밝은 부분을 칠해줍
니다.

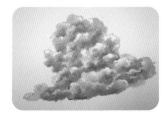

············· **7** ·············

색이 자연스럽게 이어질 수 있게 면봉이
나 찰필로 블렌딩합니다.

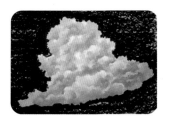

············· **8** ·············

219번으로 구름 주변의 하늘을 칠해주
세요.

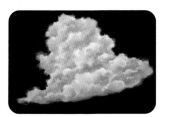

············· **9** ·············

넓은 면적은 키친타월로 블렌딩하고 구
름과 맞닿는 부분은 면봉이나 찰필로 블
렌딩해서 마무리합니다.

튜토리얼 1 · 초급 과정

단순한 풍경을 그려보며 오일파스텔의 주요 기법인 블렌딩을 익힐 수 있습니다. 다양한 색감을 담은 하늘과 구름, 바다를 그리며 오일파스텔의 기본기를 단단히 다져보아요.

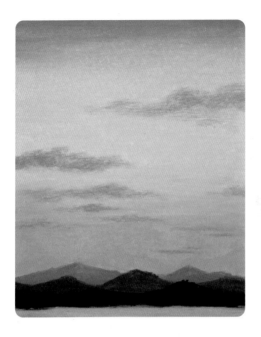

산 정상에서 바라본 하늘과 산을 담은 그림이에요. 위쪽 하늘은 회색 빛을 사용해 차분한 느낌을 주고, 아래쪽 하늘은 노란색 계열로 노을을 표현해봤어요.

회색을 단계별로 사용하면 산의 원근감을 쉽게 표현할 수 있답니다. 노을이 지는 평온한 하늘을 차분하게 그림으로 그리다 보면, 어느새 내 마음도 차분해지는 게 느껴져요.

Color No. 203 240 246 249 245 247 248

아래쪽에 203번으로 산 형태를 남
기고 아래에서 위로 힘을 빼면서 연
하게 칠해주세요.

203

②

203번으로 그린 산 위에 240번을
연하게 덧칠해주세요.

240

249번으로 위쪽의 넓은 부분까지
칠해주세요.

249

246번으로 하늘의 가장 윗부분을
칠해주세요.

246

5

전체적으로 색이 자연스럽게 이어질 수 있게 키친타월로 블렌딩해주세요.

Ⓑ

6

246번으로 구름을 중간중간 연하게 칠해주세요.

TIP 아래쪽으로 갈수록 구름을 작게 그려주면 자연스러운 원근감을 표현할 수 있어요.

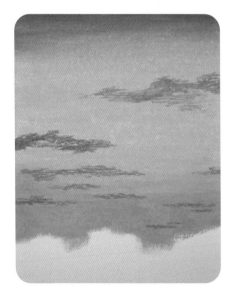

246

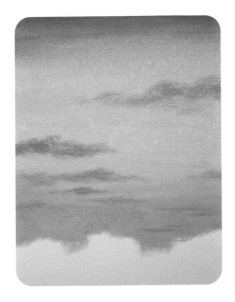

7

구름의 경계가 자연스럽게 이어지
도록 블렌딩합니다.

B

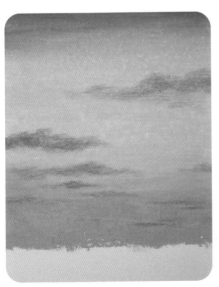

8

하단에 245번으로 가장 멀리 있는
산을 그리고 칠해줍니다.

245

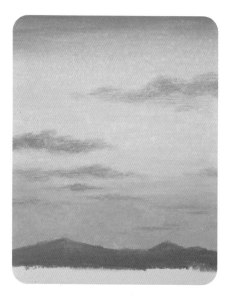

● 9

246번으로 한 단계 가까이 있는 산을 그리고 칠해줍니다.

TIP 가장 멀리 있는 산을 그리고 점차 가까이에 있는 산으로 오면서 산의 언덕을 조금씩 다르게 그려주면 더 자연스럽게 표현할 수 있어요.

246

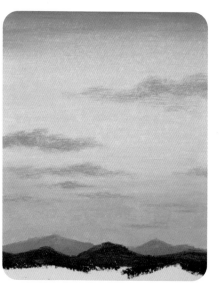

● 10

247번으로 그다음 단계 가까이 있는 산을 그리고 칠해줍니다.

247

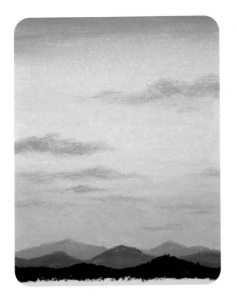

11

248번으로 가장 가까운 산을 그리
고 칠해줍니다.

248

12

249번으로 산 하단에 강을 그려주
세요.

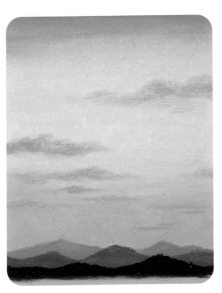

249

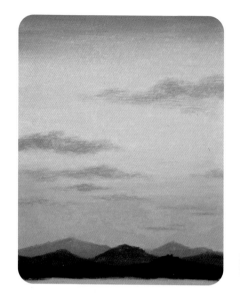

13

하늘과 강에 통일감을 주기 위해
203번으로 강 위에 연하게 덧칠하
고 그림을 완성합니다.

203

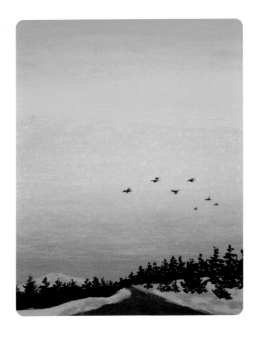

집으로 돌아가는 길에 차 안에서 바라본 풍경이에요. 하늘색 하늘이 점차 분홍색으로 물들어가는 모습이 무척 아름답게 느껴지던 순간 이었어요.

하늘을 몇 가지 색으로 그러데이션하는 것만으로도 힐링하는 느낌 을 받을 수 있을 거예요. 저녁 하늘과 새들이 날아가는 찰나의 순간 을 그림으로 담아보세요.

Color No.

224 265 249 216 240 247 254 248 CP 검은색

······················ ❶ ·····················

224번으로 위쪽 하늘을 먼저 연하
게 칠해주세요.

224

······················ ❷ ·····················

265번으로 ❶번에 이어서 칠해주
세요.

265

249번으로 ❷번에 이어서 칠해주
세요.

249

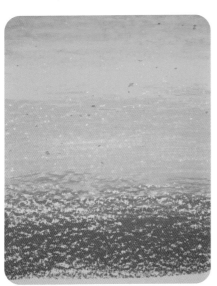

216번으로 ❸번 아래쪽으로 연결
하면서 연하게 칠해주세요.

 216

⑤

240번으로 가장 아래쪽을 덧칠해
주세요.

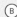
240

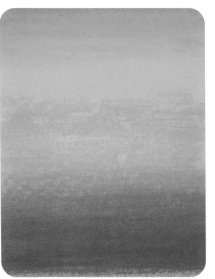

⑥

키친타월로 색의 경계를 자연스럽
게 블렌딩합니다.

Ⓑ

249번으로 216번으로 칠한 부분
을 연하게 덧칠해주세요.

249

❼번 부분의 색의 경계를 자연스럽
게 블렌딩합니다.

Ⓑ

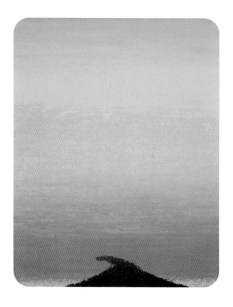

● 9

247번으로 하단에 도로를 그려주
세요.

247

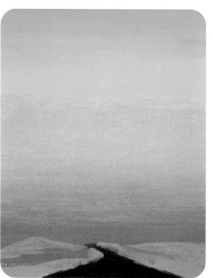

● 10

249번으로 도로 양옆에 쌓인 눈과
멀리 보이는 산을 칠해주세요.

249

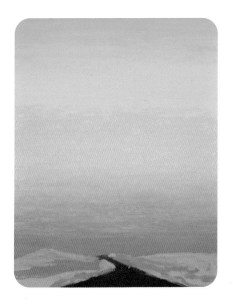

•••••••••••••••••••• ⑪ ••••••••••••••••••••

254번으로 도로에 맞닿은 눈의 음영을 칠해줍니다.

254

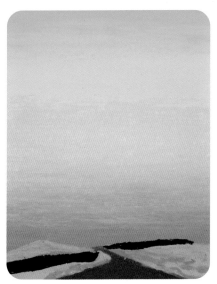

•••••••••••••••••••• ⑫ ••••••••••••••••••••

248번으로 산 중턱과 멀리 보이는 숲의 위치를 칠해주세요.

248

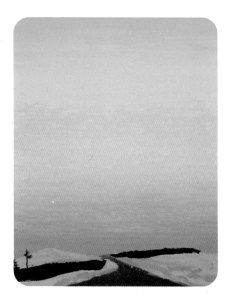

248번이나 검은색 색연필로 왼쪽 하단에 나무를 그려줍니다.

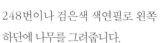

248 검은색 CP

248번으로 나머지 산 위에도 나무를 많이 그려주세요.

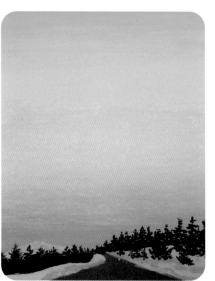

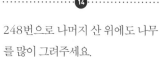

248

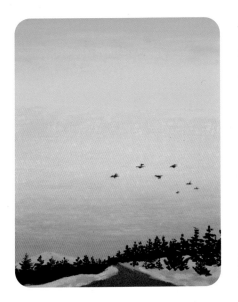

검은색 색연필로 하늘을 나는 새들
을 그리고 완성합니다.

검은색

살구빛 하늘

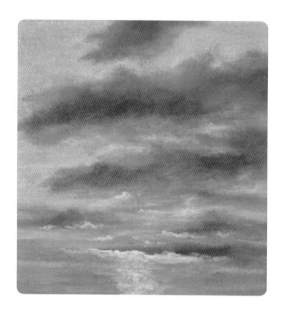

석양이 만들어낸 아름다운 빛깔의 구름과 하늘은 왠지 로맨틱한 느
낌이 들기도 해요. 보라색과 살구색이 조화롭게 어울려 아름다운 구
름 색을 만들어냈어요.

이렇게 예쁜 색은 그림을 그리면서도 정말 기분이 좋아지는 것 같아
요. 아름다운 석양을 보고 있으면, 내일에 대한 기대와 희망이 생기
는 것 같지 않나요?

Color No.

214 256 260 264 249 240 244 243 Ⓢ 흰색 Ⓜ 흰색

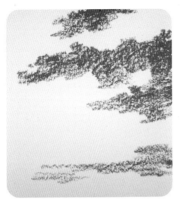

●1

214번으로 구름의 위치와 모양을 그리고 칠해주세요.

214

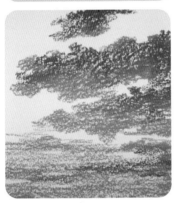

●2

256번으로 ❶번에 그린 구름의 아래쪽 부분을 덧칠하고, 아래쪽 하늘의 노을을 칠합니다.

256

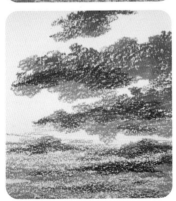

●3

260번으로 구름의 어두운 부분을 조금씩 칠해주세요.

260

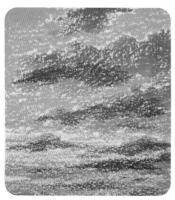

4

264번으로 하늘을 칠합니다.

264

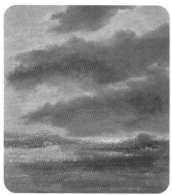

5

키친타월로 각각의 색의 경계를 자연스럽게
블렌딩해주세요.

Ⓑ

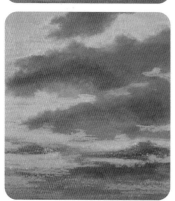

6

249번으로 하늘 부분을 덧칠합니다.

249

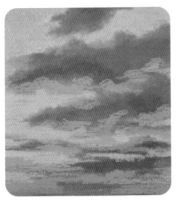

240번으로 구름의 아래쪽 부분을 덧칠해주세요.

240

8

260번으로 구름의 가운데 부분을 조금씩 칠해줍니다.

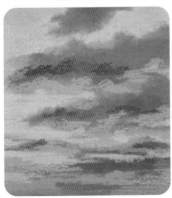

260

9

면봉이나 찰필을 써서 색이 자연스럽게 이어질 수 있게 블렌딩합니다.

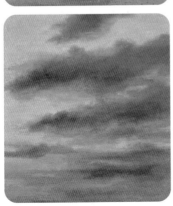

Ⓑ

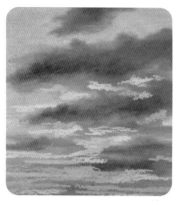

10

244번으로 하늘과 구름 사이를 조금씩 칠하고, 243번으로 아래쪽 부분에 덧칠해서 노을을 표현합니다.

244 243

11

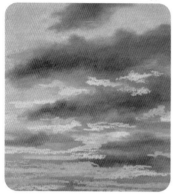

면봉이나 찰필을 써서 색이 자연스럽게 이어질 수 있게 블렌딩합니다.

B

12

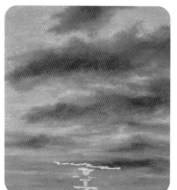

흰색 마커펜으로 아래쪽 하늘에 석양을 표현합니다.

흰색

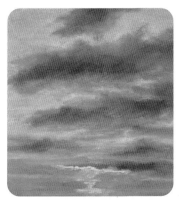

13

면봉이나 손가락을 사용해 잉크가 마르기
전에 석양을 블렌딩해주세요.

Ⓑ

14

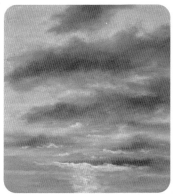

시넬리에 흰색으로 구름의 밝은 부분을 조
금씩 칠해줍니다. 243번으로 밝은 부분 주
변을 덧칠하고 완성합니다.

Ⓢ
흰색 243

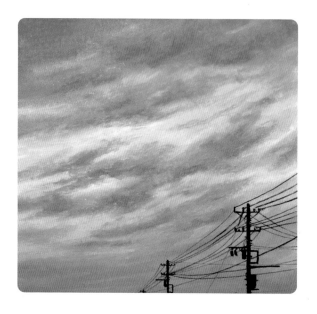

산책길에 바라본 보랏빛 하늘을 우연히 바라보니 어릴 적 친구들과 헤어져 집으로 돌아가던 길이 떠올라요. 왁자지껄 놀던 친구들이 모두 집으로 돌아가고 나면, 왠지 모르게 혼자 집에 돌아가는 길은 조금 외롭잖아요.

몽글몽글한 보라색 하늘과 전봇대를 그리고 있으니 지나버린 어린 시절과 동네가 그리워져요. 그림을 그리면서 나의 어린 날의 추억을 회상해 보면 어떨까요.

Color No.

255 216 246 249 214 244 검은색 CP

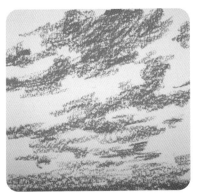

·······················● **1** ·······················

255번으로 구름의 전체적인 흐름을 상
상하면서 칠해주세요.

255

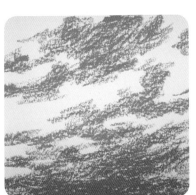

·······················● **2** ·······················

216번으로 아래쪽 하늘을 넓게 칠해줍
니다.

216

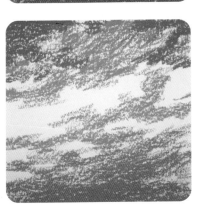

·······················● **3** ·······················

246번으로 위쪽 하늘을 칠해주세요.

246

4

249번으로 구름을 제외한 하늘 부분에
넓게 칠해주세요.

249

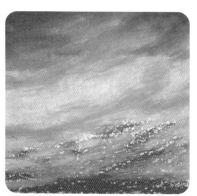

5

위쪽부터 키친타월로 색이 자연스럽게
섞일 수 있게 블렌딩합니다.

B

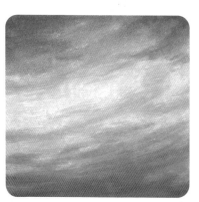

6

아래쪽 부분도 키친타월로 자연스럽게
블렌딩해주세요.

B

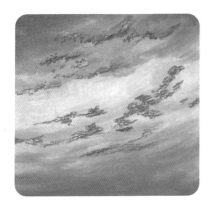

214번으로 구름의 음영을 칠해주세요.

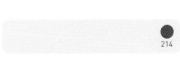
214

8

255번으로 ❼번 구름의 음영 위를 덧칠해 구름의 모양을 그려주세요.

TIP 둥글리듯이 칠하며 구름의 모양을 그려주세요.

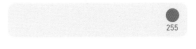
255

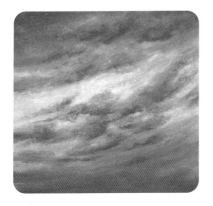

9

찰필이나 면봉을 써서 블렌딩합니다.

Ⓑ

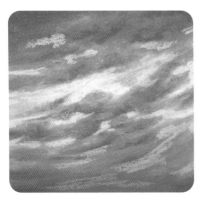

· · · · · · · · · · · · · · · · 10 · · · · · · · · · · · · · · · ·

244번으로 구름을 제외한 하늘에 부분
적으로 칠해주세요.

244

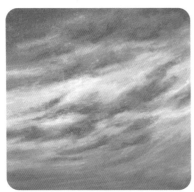

· · · · · · · · · · · · · · · · 11 · · · · · · · · · · · · · · · ·

색이 자연스럽게 이어질 수 있게 **10**번
그림을 블렌딩해주세요.

B

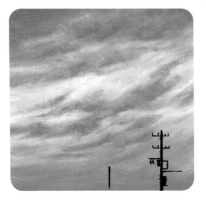

· · · · · · · · · · · · · · · · 12 · · · · · · · · · · · · · · · ·

검은색 색연필로 오른쪽 하단에 가까이
있는 전봇대를 먼저 그려주세요.

CP
검은색

검은색 색연필로 멀리 있는 전봇대와 전
선을 그리고 완성합니다.

검은색

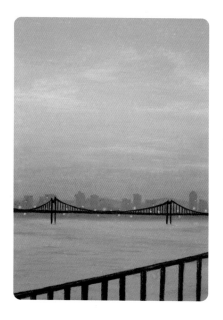

몇 년 전 부산 여행에서 저녁쯤 바라본 광안대교와 바다를 그리며 추억해봤어요. 멀리서 빛나는 불빛들이 마치 하늘 위의 별처럼 느껴지더군요.

광안대교 뒤편으로 펼쳐진 하늘의 노을도 너무 예뻐서, 그림으로 남기고 싶을 만큼 아름다웠던 기억이 나요. 저와 함께 노을 지는 부산 광안리 바닷가의 저녁 풍경을 그리면서 인상깊었던 여행의 추억을 떠올려보세요.

Color No.

239　203　249　245　246　244　검은색　흰색　흰색

1

239번으로 바다 부분은 제외하고 아래쪽 하늘을 먼저 칠해주세요.

239

2

203번으로 ❶번 그림에 덧칠하며 점점 위쪽으로 칠해주세요.

203

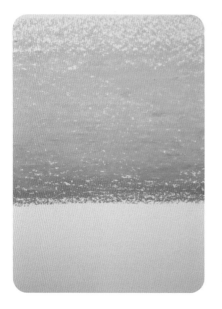

❸

249번으로 덧칠하며 하늘 위쪽으로 넓게 칠해주세요.

249

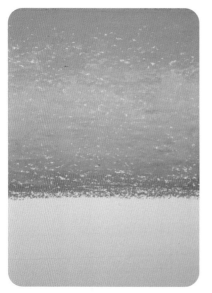

❹

245번으로 위쪽 하늘을 넓게 칠해주세요.

245

키친타월로 각각의 색이 자연스럽게
이어질 수 있게 블렌딩해주세요.

B

246번으로 산을 연하게 칠해주세요.

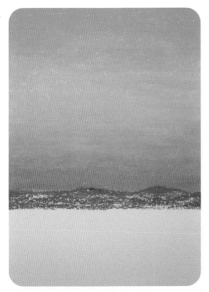

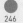
246

●7

키친타월로 얇게 착색되도록 블렌딩
해주세요.

TIP 키친타월로 색의 두께감을 얇게 블렌딩
하면 같은 색으로도 색의 농도를 조절할 수 있
어요.

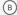

Ⓑ

●8

246번으로 산 부분에 건물의 실루엣
을 진하게 칠해주세요.

246

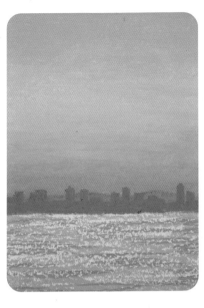

245번과 239번으로 연하게 색을 섞어
가며 바다를 칠해주세요.

 245 239

바다 색이 자연스럽게 이어질 수 있게
블렌딩해주세요.

B

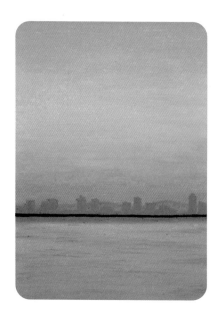

검은색 색연필로 건물 위에 다리를 직
선으로 먼저 그려주세요.

CP
검은색

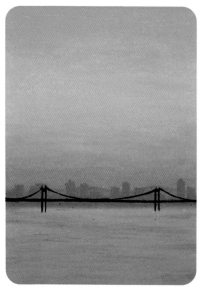

검은색 색연필로 다리의 큰 기둥을 그
려주세요.

CP
검은색

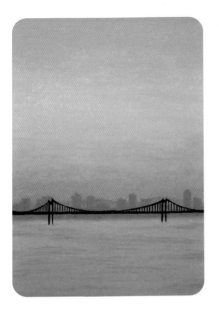

· · · · · · · · · · · · · · · **13** · · · · · · · · · · · · · · ·

검은색 색연필로 다리의 난간을 그려
주세요.

CP
검은색

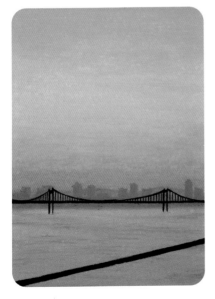

· · · · · · · · · · · · · · · **14** · · · · · · · · · · · · · · ·

검은색 색연필로 그림 하단에 사선으
로 굵은 난간을 그려주세요.

CP
검은색

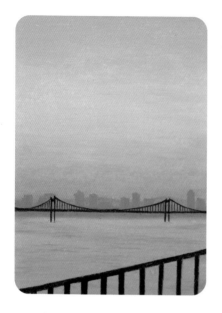

⓮번 그림에 이어서 세로 선을 그어 난간을 그려주세요.

검은색

16

흰색 색연필로 건물에 불빛을 긁어내듯이 칠해주고, 하단에 그린 난간 위쪽도 밝은 부분에 덧칠해 입체감을 살려줍니다.

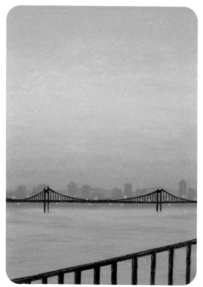

흰색

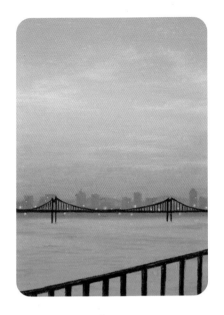

244번으로 하늘에 연한 구름을 칠해
블렌딩합니다. 불빛에 흰색 펜을 콕콕
찍어 완성합니다.

244 흰색

노랑 구름과 숲

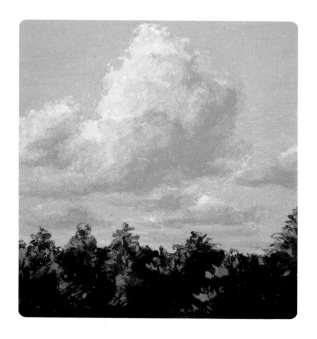

화면을 가득 채운 풍성한 뭉게구름은 밝고 활기찬 느낌을 줘요. 피톤 치드 향이 느껴질 듯한 숲을 그리고 있으면 정신이 맑아지는 것 같아요.

구름의 몽글몽글한 느낌을 잘 살려 표현하면 더욱 풍성하게 구름을 표현할 수 있어요. 초록색을 듬뿍 사용해 나무와 숲을 그리며 힐링해 보세요.

Color No.

243 254 203 245 232 229 241 248

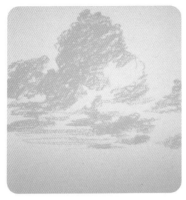

①

243번으로 구름의 형태를 그리고 연하게
칠해주세요.

243

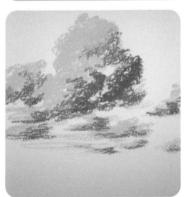

②

254번으로 구름의 음영을 표현하며 칠해
주세요.

254

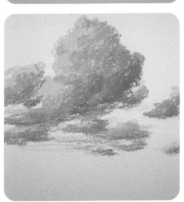

③

203번으로 구름의 음영 위에 중간톤을 칠
해줍니다.

 203

④

245번으로 하단의 숲 부분과 구름을 제외한 나머지 부분을 칠해주세요.

245

⑤

키친타월로 하늘과 구름 색이 자연스럽게 이어질 수 있게 블렌딩해주세요.

B

⑥

254번으로 구름의 음영을 한 번 더 칠하고 블렌딩합니다.

 254 B

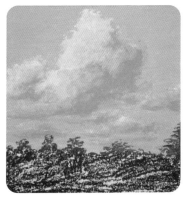

7

232번으로 숲을 연하게 칠해주세요.

232

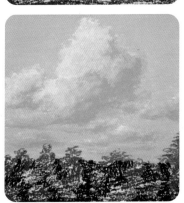

8

248번으로 숲의 어두운 부분을 연하게 칠
해주세요.

248

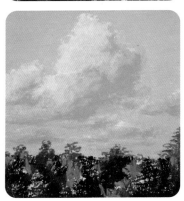

9

229번과 241번으로 음영 부분을 따라 칠
하며 숲을 표현해주세요.

229 241

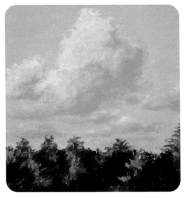

10

248, 232, 241번으로 번갈아 진하게 눌러
칠해 잎을 묘사해주세요.

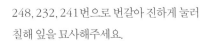

248 232 241

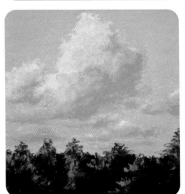

11

찰필로 블렌딩하고 241번으로 부분적으
로 밝은 부분의 잎을 눌러 칠해줍니다.

B
241

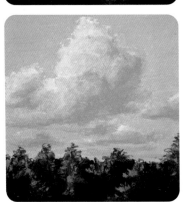

12

203번으로 구름의 중간톤을 덧칠해 자연
스러운 양감을 표현하고 완성합니다.

203

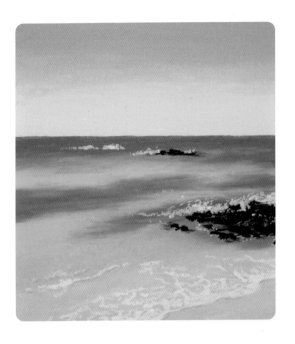

제주의 맑은 바다를 보고 있으면 마음이 무척 평온해집니다. 그림을 그리고 있으면, 시원한 바람이 불고 파도 소리가 들리는 듯해요. 제주의 바다는 깊이가 느껴지는 짙은 푸른색과 투명함이 느껴지는 민트색이 동시에 보여요. 이 두 가지 색으로 바다를 칠하면 아주 깊은 바다를 표현할 수 있어요. 시원한 바닷바람을 느끼며 제주의 맑은 바다를 그려보세요.

Color No.

222 265 220 221 224 250 249 248 244 238 246

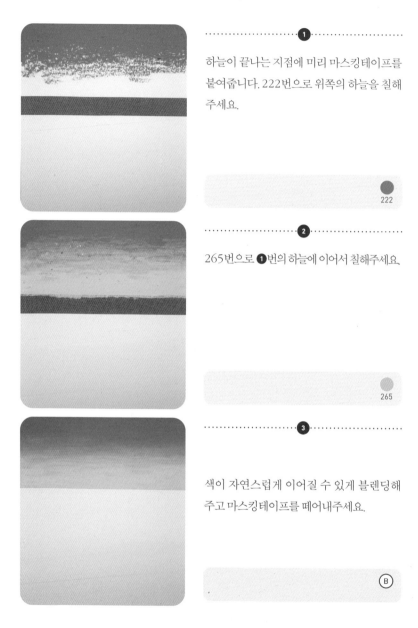

1

하늘이 끝나는 지점에 미리 마스킹테이프를 붙여줍니다. 222번으로 위쪽의 하늘을 칠해 주세요.

222

2

265번으로 ❶번의 하늘에 이어서 칠해주세요.

265

3

색이 자연스럽게 이어질 수 있게 블렌딩해 주고 마스킹테이프를 떼어내주세요.

B

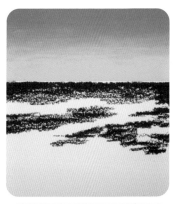

④

220번으로 바다를 부분적으로 칠해주세요. 수평선은 여유를 두고 칠한 다음 나중에 블렌딩해서 채웁니다.

● 220

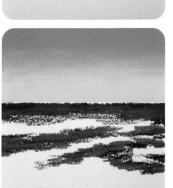

⑤

221번으로 ④번에서 그린 바다 부분을 진하게 눌러 덧칠해주세요.

●● 221 220

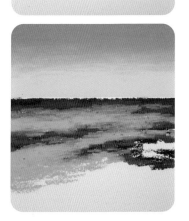

⑥

224번으로 나머지 바다 부분을 진하게 칠해줍니다.

 224

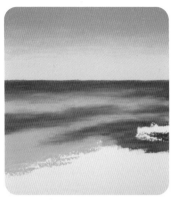

7

찰필을 사용해 가로로 블렌딩해줍니다. 자연
스럽게 색이 섞일 수 있게 해주세요.

Ⓑ

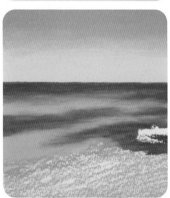

8

250번으로 모래사장을 연하게 칠해주세요.

250

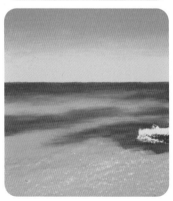

9

249번을 모래사장 부분에 덧칠해 채도를 조
금 낮춰줍니다.

249

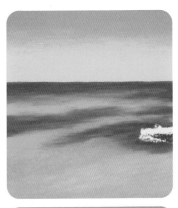

10

키친타월로 색이 자연스럽게 이어질 수 있게 블렌딩해주세요.

B

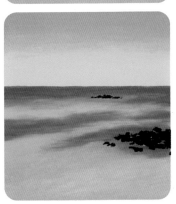

11

248번으로 해수면 위로 보이는 바위를 칠해줍니다.

248

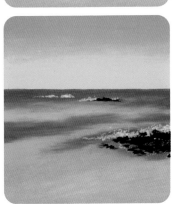

12

244번으로 파도의 거품을 찍듯이 눌러 칠해줍니다.

TIP 흰색이 잘 칠해지지 않으면 더 강도가 무른 까렌다쉬나 시넬리에 흰색으로 칠해주세요.

244

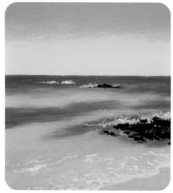

13

244번으로 모래사장 위 파도의 거품을 칠해
주세요.

○
244

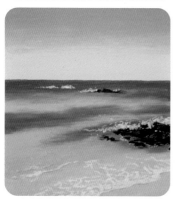

14

238번으로 모래사장 위 파도의 그림자를 칠
해주세요. 246번으로 바위의 밝은 부분을
묘사하고 멀리 보이는 파도의 그림자를 표
현해 완성합니다.

238 246

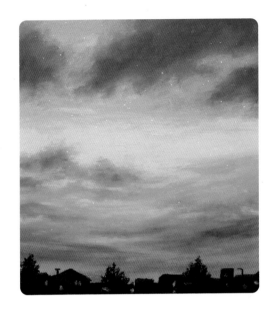

어스름한 저녁 하늘을 우연히 바라보니 붉은 노을이 하늘 아래에 맺혀 있던 날이에요. 예쁜 색이 사라지고 더 어둑해지기 전에 이 순간을 눈에 담아 두었습니다.

하늘에 여러 가지 색이 보이는 특별한 날이었어요. 다양한 색이 보이는 하늘이지만 그 나름의 조화가 느껴지는 것 같아 꼭 그림으로 남기고 싶었답니다. 붉은 노을이 보이는 저녁 하늘을 함께 그려볼까요.

Color No.

220 239 208 245 255 248 203 검은색 흰색

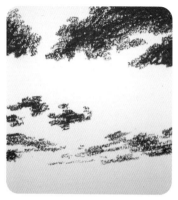

220번으로 구름의 위치를 그리고 칠해주세요.

220

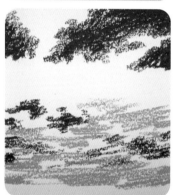

239번으로 아래쪽 노을을 칠합니다.

239

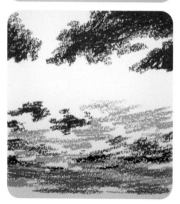

208번으로 하단에 더 진한 노을을 칠해주세요.

208

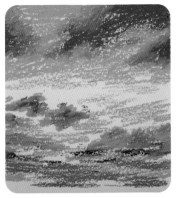

4

245번으로 구름 주변을 덧칠하고 255번으로 구름을 제외한 위쪽 하늘을 칠해주세요.

245 255

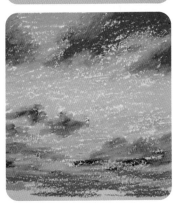

5

245번으로 구름을 제외한 중간 하늘 부분에 칠해주세요.

245

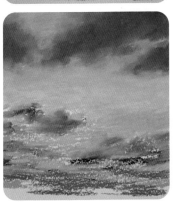

6

색이 자연스럽게 이어질 수 있게 키친타월로 위쪽부터 블렌딩해주세요.

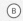

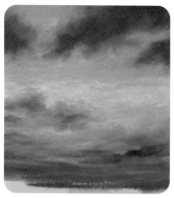

7

아래쪽 하늘도 색이 자연스럽게 이어질 수 있게 블렌딩해주세요.

Ⓑ

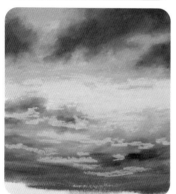

8

245번으로 구름을 제외한 하늘 부분에 덧칠합니다.

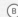
245

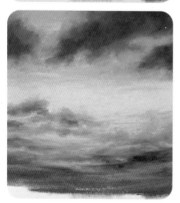

9

찰필로 색이 자연스럽게 이어질 수 있게 블렌딩해주세요.

Ⓑ

10

239번으로 아래쪽 노을을 덧칠하고 찰필로
블렌딩합니다.

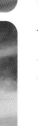

239 B

11

검은색 색연필로 나무와 집의 실루엣을 그
려줍니다.

CP
검은색

12

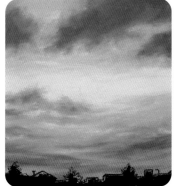

248번으로 ⑪번의 스케치 선에 여유를 두고
칠해주세요.

248

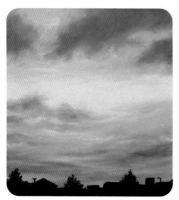

찰필로 **12**번을 스케치 선에 맞게 블렌딩해서
채워줍니다.

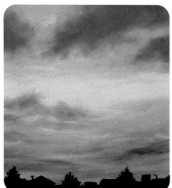

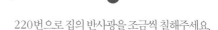

220번으로 집의 반사광을 조금씩 칠해주세요.

220

203번으로 창문의 불빛을 눌러 찍어 표현합
니다. 흰색 펜으로 하늘에 별을 찍고 완성합
니다.

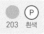
203 흰색

하늘과 비행기

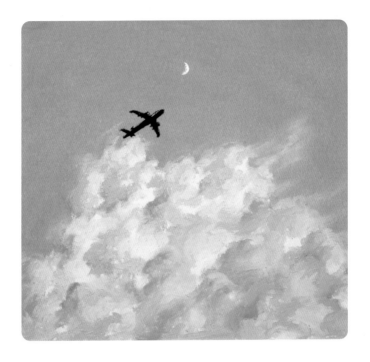

푸른 하늘 위 뭉게구름과 하늘 높이 날고 있는 비행기를 보면 왠지 모를 여행의 설렘이 느껴져요. 비행기에서 바라본 풍경과 지상에서 바라본 비행기의 느낌은 조금 다르지만 비슷한 설렘이지 않을까요?
푸른 하늘을 칠하다 보면 조금 우울한 기분도 금세 맑아지는 것 같아요.
푸른 하늘과 뭉게구름을 칠하며 마음의 걱정거리를 잠시 내려놓으세요.

Color No.

245 249 244 246 222 흰색 검은색 ⓟ ⓒⓅ

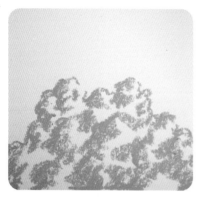

❶

245번으로 구름의 형태를 그리고 음영을 칠해주세요.

245

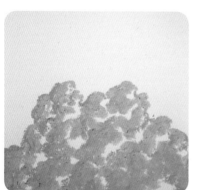

❷

249번으로 ❶번 구름에 덧칠해 중간톤을 만들어줍니다.

249

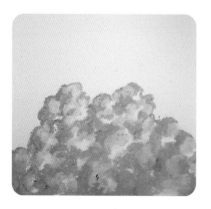

❸

244번으로 구름의 밝은 부분을 덧칠해주세요.

244

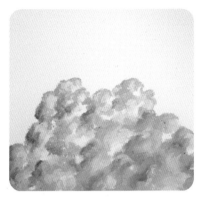

4

246번으로 가장 어두운 부분의 음영을
조금씩 칠해줍니다.

246

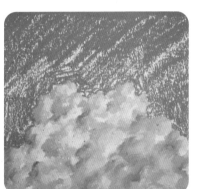

5

244번으로 구름의 밝은 부분을 덧칠하
고, 222번으로 하늘을 칠해주세요.

244 222

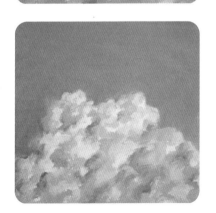

6

키친타월로 하늘을 블렌딩합니다.

B

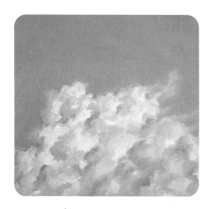

7

244번으로 구름의 연한 부분을 칠하고
찰필로 자연스럽게 블렌딩해주세요.

244 B

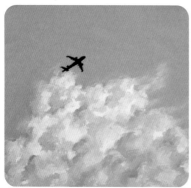

8

검은색 색연필로 비행기를 그려주세요.

CP
검은색

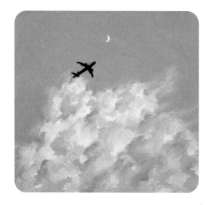

9

흰색 펜으로 비행기 머리와 조명에 하
이라이트를 표현하고 달을 그려 완성합
니다.

P
흰색

눈 쌓인 통나무 집

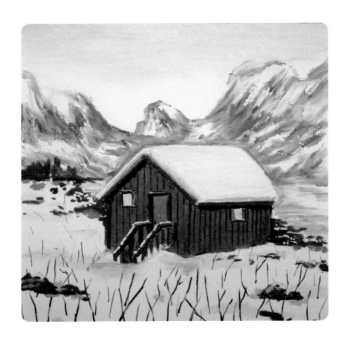

눈이 온 다음 날의 풍경입니다. 언젠가 이런 별장을 갖는 게 꿈이었어요. 누구나 도시를 떠나 이런 자연 속에서 살고 싶다는 생각을 해본 적 있을 거예요. 별장은 없지만, 그림으로 그릴 순 있죠.

그림을 보고 있으면 작은 통나무 집 안은 어떻게 생겼을까, 누가 살고 있을까 궁금해지지 않나요? 멀리 보이는 눈 쌓인 산과 집을 그리며 겨울의 정취를 느껴보세요.

Color No. 245 220 244 231 246 237 271 253 247 236 (CP) 검은색 (M) 흰색

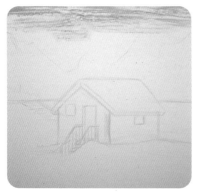

1

연한 색연필로 밑그림을 그린 다음 245
번으로 위쪽 하늘을 연하게 칠해주세요.

245

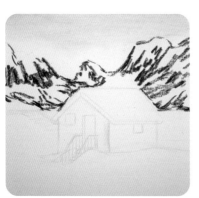

2

키친타월로 하늘 부분을 블렌딩하고,
220번으로 산을 듬성듬성 칠해줍니다.

220 Ⓑ

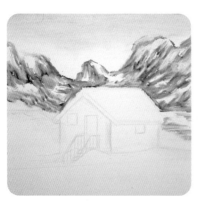

3

244번으로 산 위에 덧칠해 눈이 쌓인 느
낌을 표현하고, 집 뒤쪽의 강도 산과 같
은 방법으로 칠해주세요.

244

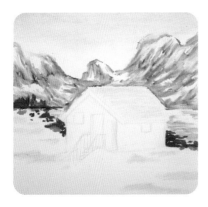

④

245번으로 지붕과 땅에 쌓인 눈을 칠하고 블렌딩합니다. 231번으로 집 뒤쪽의 나무를 칠하고, 246번으로 바위를 조금씩 그려줍니다.

245 231 246 Ⓑ

⑤

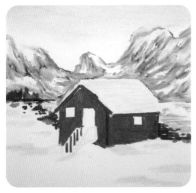

237번으로 집을 칠하고, 271번으로 지붕과 집을 잇는 기둥을 그려줍니다.

237 271

⑥

245번으로 창문을 칠합니다. 253번으로 문을 먼저 칠하고, 271번으로 계단을 그려주세요.

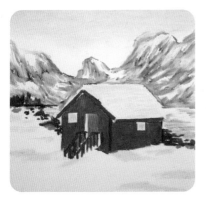

245 253 271

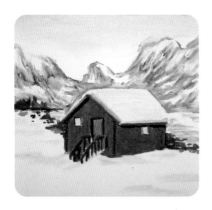

271번으로 창문 테두리를 그리고 246
번으로 지붕에 쌓인 눈의 두께를 표현합
니다. 236번으로 지붕 아래쪽에 음영을
칠하고, 검은색 색연필로 문과 창문에도
음영을 칠해주세요.

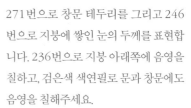

271 246 236 검은색

검은색 색연필로 계단에 음영을 칠하고,
집 전체에 세로줄을 그어주세요.

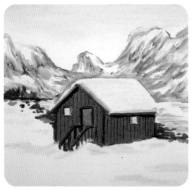

검은색

271번으로 땅 위에 바위를 듬성듬성 칠
하고, 245번으로 바위에 밝은 부분을 조
금씩 칠해줍니다.

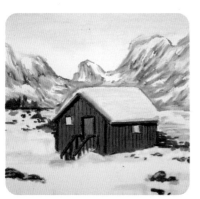

271 245

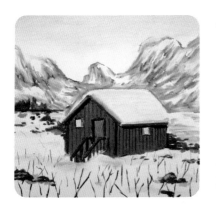

검은색 색연필로 나뭇가지를 하단에 그려주세요.

CP
검은색

247번으로 산에 음영을 조금씩 넣어주세요.

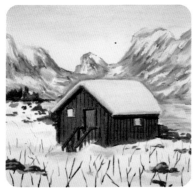

247

흰색 마커펜으로 계단 위, 창틀에 눈을 조금 그려주세요. 나무와 산에도 눈을 조금씩 칠하고 완성합니다.

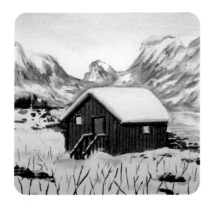

M
흰색

튜토리얼 2 · 중급 과정

중급에서는 풍경 속에 다양한 소재를 담아 조금 더 세밀한 표현을 연습할 수 있어요. 숲과 열기구 등 다양한 소재를 묘사하는 연습을 해보세요.

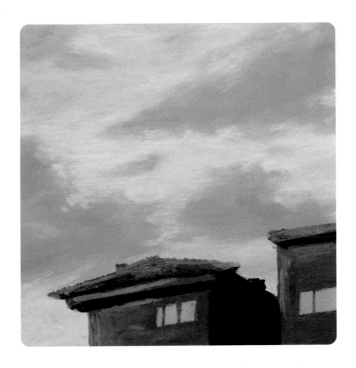

핑크 구름과 집

핑크색으로 서서히 물들어가는 하늘은 한참을 넋을 놓고 바라보게 되
는 것 같아요. 분홍색 하늘을 바라보고 있으면 정말 기분이 좋아져요.
누구나 좋아하는 색이 있을텐데, 저는 그게 분홍색인 것 같아요.
좋아하는 색을 듬뿍 사용해 아름다운 하늘을 그려보세요. 그림을 그리
다 보면 우울한 기분도 금세 좋아진답니다.

Color No.

216 249 215 203 254 244 247 248 204

1

연한 색연필로 밑그림을 그린 다음 216
번으로 구름과 집을 제외한 하늘에 전체
적으로 연하게 칠해주세요.

216

2

249번으로 덧칠해 핑크색의 채도를 조
금 낮춰줍니다.

249

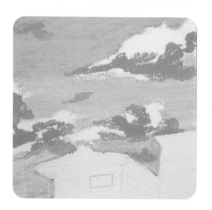

3

215번으로 구름에 음영을 넣어주세요.

215

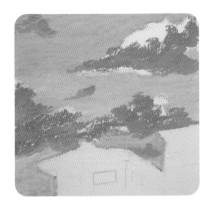

4

216번으로 구름의 중간색을 칠해줍니다.

216

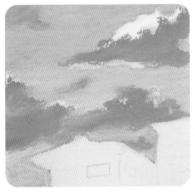

5

색이 자연스럽게 이어질 수 있게 키친타 월로 블렌딩해주세요.

(B)
249

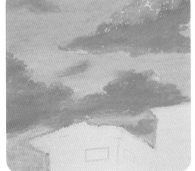

6

203번으로 구름의 밝은 부분을 칠해주 세요.

203

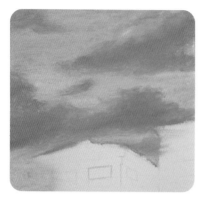

7

색이 자연스럽게 이어질 수 있게 키친타월로 블렌딩해주세요.

Ⓑ

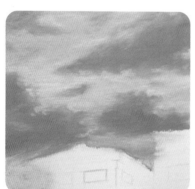

8

254번으로 구름의 아래쪽에 음영을 넣고, 244번으로 하늘을 조금 밝게 칠해 블렌딩해주세요.

254 244 Ⓑ

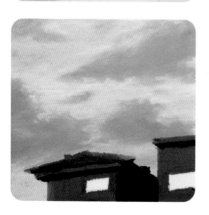

9

247번으로 집의 밝은 부분을 칠하고, 248번으로 지붕, 처마 등 집의 음영을 넣어주세요. 창문은 색을 칠하지 않고 비워둡니다.

247 248

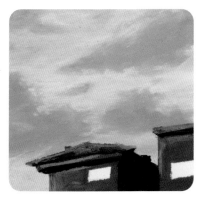

●10

216번으로 집의 밝은 부분을 조금씩 덧칠해 전체적인 톤을 맞춰줍니다.

216

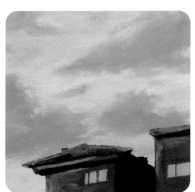

●11

204번으로 창문을 칠하고 247번으로 창살을 그린 다음 완성합니다.

204 247

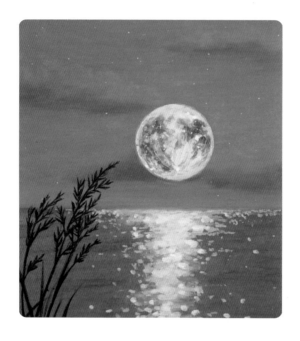

꿈에 나왔던 달이 커다랗게 보이는 동화 속 한 장면을 그림으로 그려보았어요. 주인공 시점으로 바라본 풍경은 이런 모습일 것 같아요. 이런 풍경이 보이는 집에 살면 좋겠지만, 그럴 수 없기에 상상력을 더해 그려 봤어요.

그림은 얼마든지 상상력으로 멋지게 만들 수 있어, 정말 좋은 것 같아요. 달이 비치는 바다 위에 반짝반짝 하이라이트를 찍는 건 언제나 즐겁죠.

Color No.

214 212 262 218 247 218 243 213 244 흰색 검은색 흰색

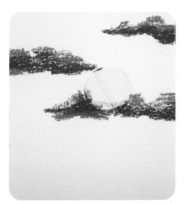

마스킹테이프를 동그랗게 잘라 붙이고, 214
번으로 구름의 위치를 그리고 칠합니다. 212
번으로 구름에 음영을 칠해주세요.

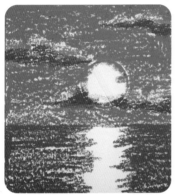

2

262번으로 하늘을 칠하고 218번으로 바다
의 가운데 부분을 남기고 칠해줍니다.

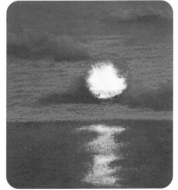

3

색이 자연스럽게 이어질 수 있게 키친타월
로 블렌딩해주세요. 247번으로 하늘을 칠해
서 채도를 조금 낮춰줍니다.

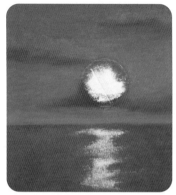

4

색이 자연스럽게 이어질 수 있게 키친타월로 블렌딩해주세요.

B

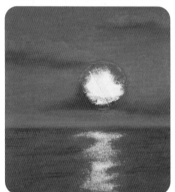

5

218번으로 가운데 부분의 파도를 조금씩 칠해줍니다.

218

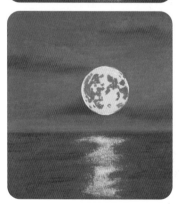

6

마스킹테이프를 떼어내고 243번으로 달을 전체적으로 칠한 뒤에 213번으로 달의 표면을 조금씩 칠해주세요.

243 213

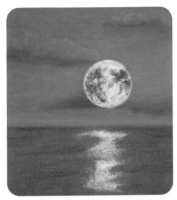

7

212번으로 달 표면의 더 어두운 부분을 묘사한 후에 244번으로 달의 밝은 부분을 표현합니다.

212 244

8

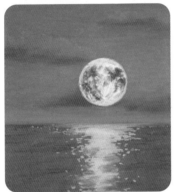

243번으로 바다에 비친 달을 칠해주세요.

243

9

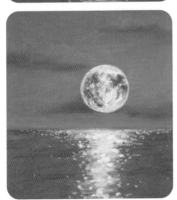

시넬리에 흰색으로 바다에 비친 부분을 더 밝게 덧칠해주세요.

S
흰색

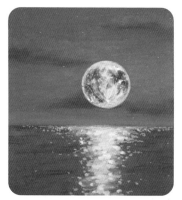

10

흰색 펜으로 달의 반짝이는 부분을 찍고 하늘에 별을 찍어주어요.

P
흰색

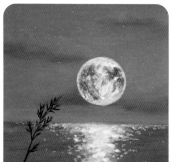

11

검은색 색연필로 왼쪽 하단에 갈대를 그려줍니다.

CP
검은색

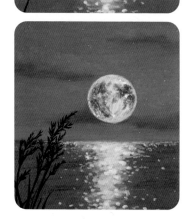

12

검은색 색연필로 키가 다른 갈대를 더 추가하고 완성합니다.

검은색

관람차가 있는 휴양지의 밤

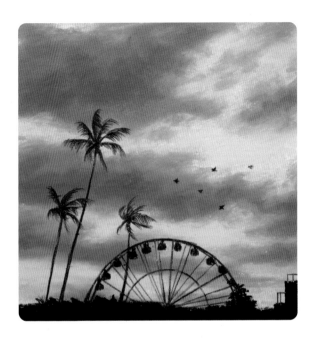

휴양지에서 바라본 하늘은 이런 풍경이었던 거 같아요. 저 멀리 야자나무와 관람차의 실루엣이 보이는 여행의 마지막 날 밤을 그림으로 그려봤어요.

저에게 야자나무는 여행지에서만 볼 수 있던 특별한 나무였어요. 야자수의 실루엣을 그리면 모양도 이쁘고 기분이 좋아진답니다. 여행 마지막 날의 아쉬운 마음을 보라색 구름이 대신 표현해주는 것 같아요.

Color No. ● (CP)
 213 260 245 261 248 검은색

1

213번으로 구름을 칠해주세요.

213

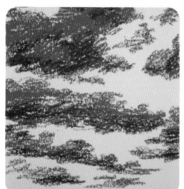

2

260번으로 구름의 아랫부분을 칠해줍니다.

260

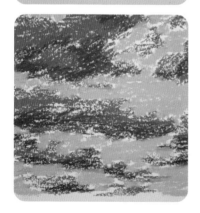

3

245번으로 하늘을 전체적으로 칠해주세요.

245

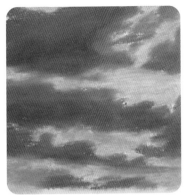

4

색이 자연스럽게 이어질 수 있게 키친타월로 블렌딩해주세요.

Ⓑ

5

261번으로 구름에 음영을 칠해주고, 245번으로 하늘을 한 번 더 진하게 눌러 칠해줍니다.

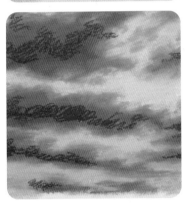

261 245

6

색이 자연스럽게 이어질 수 있게 키친타월로 블렌딩해주세요.

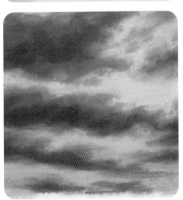

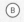

Ⓑ

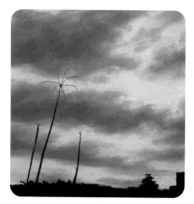

7

248번으로 하단에 언덕과 나무, 건물의 실루엣을 칠해줍니다. 검은색 색연필로 야자수를 그려주세요.

● CP
248 검은색

8

검은색 색연필로 야자수 잎을 그려주세요.

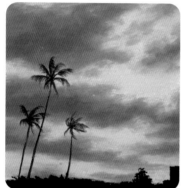

CP
검은색

9

검은색 색연필로 관람차의 실루엣을 그려주세요.

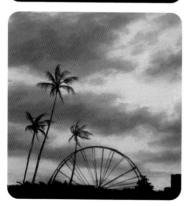

CP
검은색

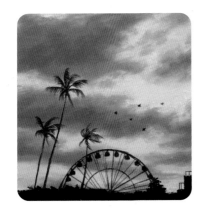

검은색 색연필로 관람차의 의자 등 세부적
인 부분을 그려주세요. 하늘에 새들을 그
린 다음 완성합니다.

검은색

핑크 바다

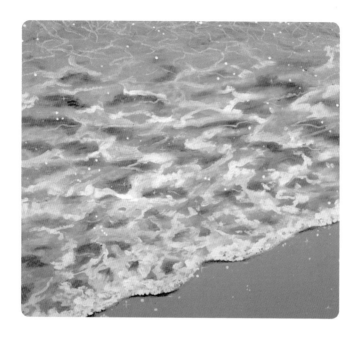

푸른 바다가 아닌 핑크빛 바다를 그려보고 싶어서, 핑크색을 듬뿍 사용해 상상 속 나만의 바다를 그려봤어요.

사실 핑크색 바다는 존재하지 않지만, 마음의 눈으로 바라보면 실제와 다른 색으로도 표현할 수 있어요. 좋아하는 색으로 내 멋대로 그린 바다이지만, 핑크빛 색만으로도 왠지 기분이 좋아지는 그림이에요.

Color No.

(254) (216) (244) (237) (236) (S) (CP) (M) (P) (CP)
254 216 244 237 236 흰색 흰색 흰색 흰색 검은색

1

254번으로 전체적으로 연하게 칠해
주세요.

254

2

키친타월로 종이에 얇게 착색될 수 있
게 블렌딩해주세요.

ⓑ

3

216번으로 파도의 거품을 그리듯 칠
해줍니다.

216

④

244번으로 파도의 거품을 덧칠해주
세요.

244

⑤

찰필을 이용해 블렌딩합니다.

Ⓑ

⑥

237번으로 파도 거품의 그림자를 칠
해줍니다.

237

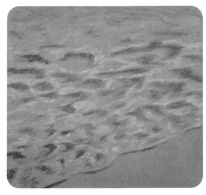

7

찰필로 자연스럽게 블렌딩합니다.

B

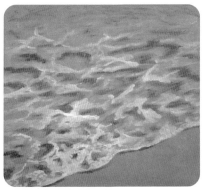

8

흰색 마커로 파도의 거품을 부분적으
로 칠해 선명하게 표현합니다.

M
흰색

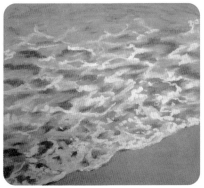

9

시넬리에 오일파스텔 흰색으로 파도
의 거품을 칠해주세요.

흰색

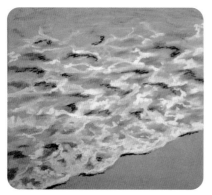

⑩

236번으로 파도 거품의 음영을 조금 더 칠해주세요.

236

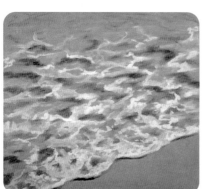

⑪

찰필로 ⑩번의 음영을 자연스럽게 블렌딩해주세요.

B

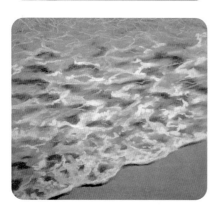

⑫

흰색 색연필로 긁어서 파도의 거품을 표현합니다.

흰색

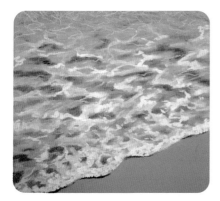

254번으로 모래사장을 진하게 덧칠해주세요. 흰색 마커로 파도 앞부분의 거품을 덧칠하고, 검은색 색연필로 거품의 그림자를 조금 더 진하게 칠해줍니다.

254 흰색 검은색

흰색 펜으로 바다와 모래사장에 반짝이를 찍어 화사하게 표현한 다음 완성합니다.

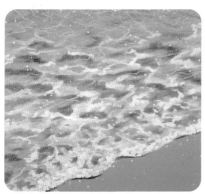

흰색

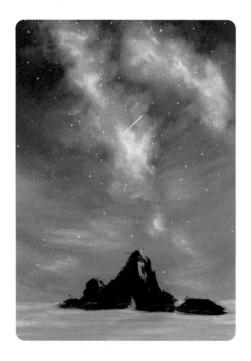

섬이 보이는 밤하늘

밤에 바라본 잔잔한 바다 위 작은 섬, 어둡지만 밝은 오묘한 하늘의 색 감이 아름다워 그림으로 그려봤어요. 어둠이 찾아온 고요한 하늘 위를 바라보니 하늘을 가로지르는 은하수가 보여요.

작은 섬 위로 은하수가 내리는 환상적인 밤하늘을 그려보세요. 어둑한 하늘에 별을 찍다 보면 시간 가는 줄 모를 거예요.

Color No.

219 263 256 265 215 236 248 244 250 흰색 Ⓟ

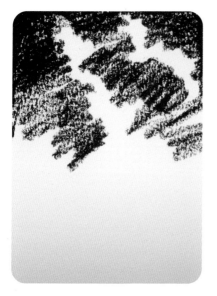

1

219번으로 위쪽 하늘을 칠해줍니다.
이때 가운데 부분은 조금 남기고 칠해
주세요.

219

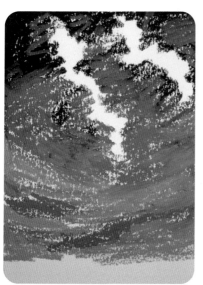

2

263번으로 ❶번에 이어서 하늘을 칠
하고 256번으로 은은한 노을을 표현
합니다.

263 256

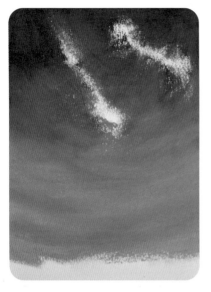

3

전체적으로 색이 자연스럽게 이어질
수 있게 키친타월로 블렌딩해주세요.

B

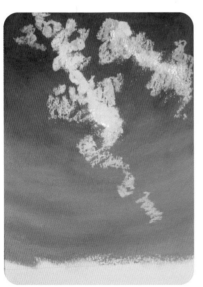

4

265번으로 하늘의 밝은 부분을 따라
흐르듯 칠해줍니다.

265

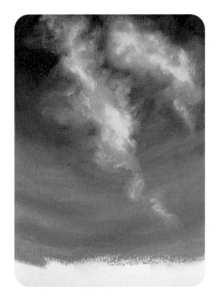

❹번의 색이 자연스럽게 이어질 수 있게 블렌딩해주세요.

B

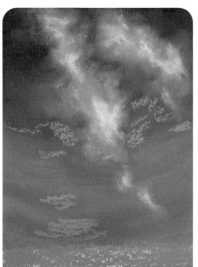

215번으로 하단의 바다를 칠하고 하늘에도 조금씩 칠해주세요.

215

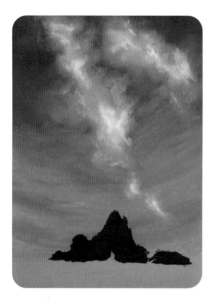

⑦

❻번의 바다를 블렌딩하고 236번으로
섬을 그려줍니다.

Ⓑ ● 236

⑧

248번으로 섬의 어두운 부분에 음영
을 칠해주세요.

● 248

9

236번을 바다와 섬에 덧칠해 자연스
럽게 블렌딩하고 244번으로 물안개를
표현합니다.

236 244

10

250번으로 섬의 밝은 부분을 진하게
눌러 칠해주세요.

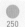
250

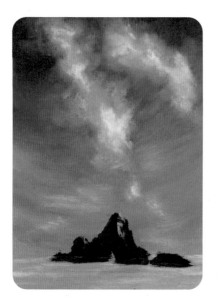

⑪

256번으로 노을을 덧칠하고 244번으로 하늘을 조금씩 칠하고 블렌딩합니다.

256 244 B

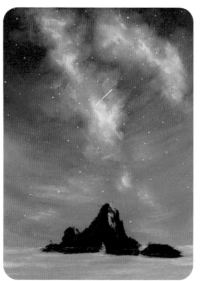

⑫

흰색 펜으로 별을 찍고 가운데에 유성을 그린 다음 완성합니다.

흰색

핑크 구름과 달

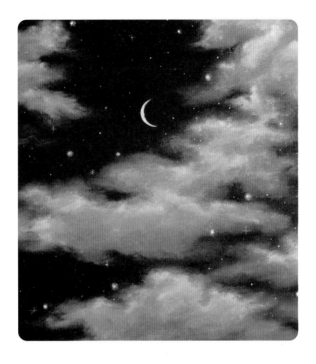

때로는 계획 없이 손이 가는 대로 그림을 그리고 싶은 날이 있어요. 어두운 하늘 위 구름을 왠지 분홍색으로 칠하고 싶더라고요. 달과 별까지 그려넣으니 몽환적인 느낌이 더해졌어요.

이렇게 어두운 하늘에 달을 그리고 별을 찍는 과정은 늘 즐거워요. 분홍색 구름이 뜬 몽환적인 밤하늘을 한번 함께 그려볼까요?

Color No.

255 216 219 248 249 244 257 흰색 Ⓟ

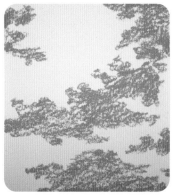

255번으로 전체적인 구름의 형태를 그리고 칠해주세요.

255

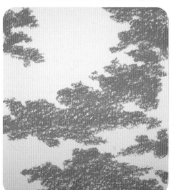

216번으로 구름을 덧칠해주세요.

216

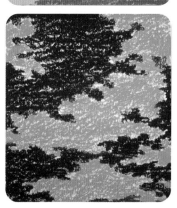

219번으로 구름을 제외한 나머지 공간에 어두운 밤하늘을 칠해주세요.

219

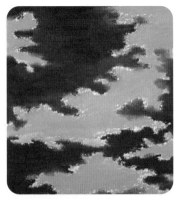

・・・・・・・・・・・・・・・・・・・・・・・ 4 ・・・・・・・・・・・・・・・・・・・・・・・

색이 자연스럽게 이어질 수 있게 키친타월
로 블렌딩해주세요.

Ⓑ

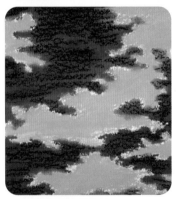

・・・・・・・・・・・・・・・・・・・・・・・ 5 ・・・・・・・・・・・・・・・・・・・・・・・

248번으로 하늘이 조금 더 어두워질 수 있
게 연하게 덧칠해주세요.

248

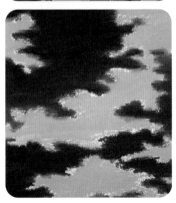

・・・・・・・・・・・・・・・・・・・・・・・ 6 ・・・・・・・・・・・・・・・・・・・・・・・

색이 자연스럽게 이어질 수 있게 ❺번의 하
늘을 키친타월로 블렌딩해주세요.

Ⓑ

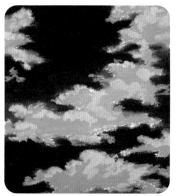

7

249번으로 구름의 밝은 부분을 조금씩 칠해
주세요.

249

8

찰필이나 면봉으로 **7**번 부분을 블렌딩합
니다.

B

9

216번으로 구름에 음영을 덧칠해주세요.

216

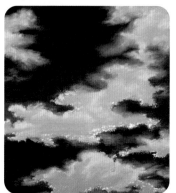

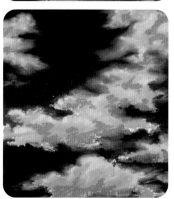

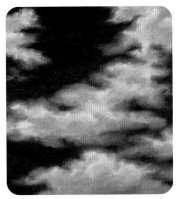

색이 자연스럽게 이어질 수 있게 ❾번 부분
을 찰필이나 면봉으로 블렌딩해주세요.

B

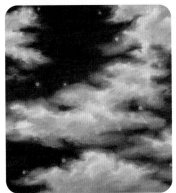

244번으로 별을 찍고 손가락을 이용해 살짝
블렌딩해주세요.

○ P
244 흰색

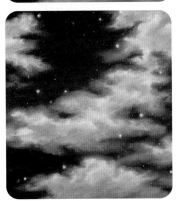

흰색 펜으로 점을 찍어 별을 표현합니다.

흰색

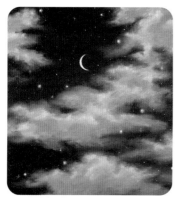

흰색 펜으로 달을 그려줍니다.

255, 257번으로 구름의 어두운 부분을 덧칠해 다듬고 완성합니다.

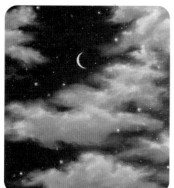

255 257

숲속에서 본 하늘

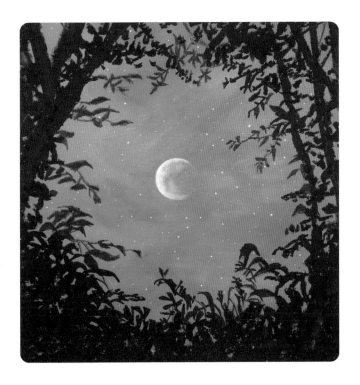

하늘 위에 그려진 실루엣 중 나뭇잎이 가장 예뻐 보이더라고요. 숲에서 바라본 달은 더욱 영롱하게 느껴져요. 단순한 풍경이지만 나뭇잎의 모양이 하늘을 더욱 아름다워 보이게 꾸며줍니다. 동화 속 주인공의 시점 으로 하늘을 그려보세요.

Color No.

 260 262 249 239 248 CP 흰색 P 흰색 CP 검은색 M 검은색

1

260번으로 하늘의 오른쪽 부분을 먼저 칠해줍니다.

260

2

262번으로 왼쪽 하늘을 칠해주세요.

262

3

249번으로 왼쪽 하늘을 덧칠해 채도를 조금 낮춰줍니다.

249

4

색이 자연스럽게 이어질 수 있게 전체적으로 블렌딩해주세요.

Ⓑ

5

239번으로 오른쪽 부분을 듬성듬성 칠해주세요.

● 239

6

블렌딩한 뒤 흰색 색연필로 가운데에 초승달을 그려주세요.

Ⓑ
흰색

······················· **7** ·······························

239번으로 초승달을 칠해줍니다.

239

······················· **8** ·······························

찰필이나 면봉으로 달을 오른쪽으로 퍼지
게 블렌딩해주세요.

Ⓑ

······················· **9** ·······························

흰색 펜으로 달을 덧칠해 밝게 표현합니다.

Ⓟ
흰색

10

흰색 펜으로 점을 찍어 별을 표현합니다.

P
흰색

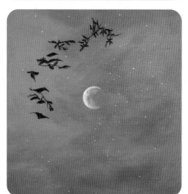

11

검은색 색연필로 잎을 그려주세요. 자연스럽게 보이도록 잎의 모양을 조금씩 다르게 묘사합니다.

CP
검은색

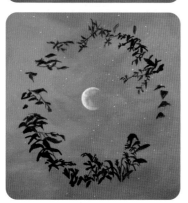

12

검은색 색연필이나 검은색 마커로 달 주변을 둥글게 감싸듯이 잎을 그려주세요.

CP M
검은색 검은색

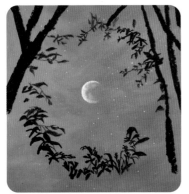

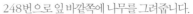

248번으로 잎 바깥쪽에 나무를 그려줍니다.

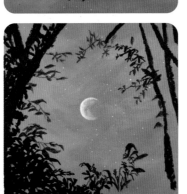

248번으로 잎을 그려 여백을 채워주세요.

TIP 잎 틈새로 하늘이 보일 수 있게 틈을 조금씩 남기고 칠해줍니다.

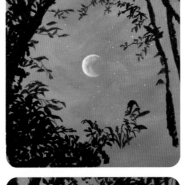

248번으로 잎을 그리고 완성합니다.

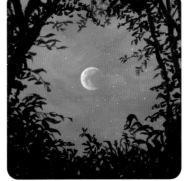

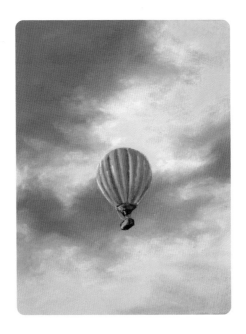

열기구는 타 본 적 없지만 멀리서 바라본 하늘 위 열기구의 모습이 정말 예쁘다고 생각했어요. 구름 위 하늘을 나는 모습이 영화 속 한 장면 같지 않나요?

파란 하늘과 붉은 구름이 정말 예쁘던 날, 여기에 상상력을 더해 열기구를 그려넣었어요. 열기구를 타고 하늘 위를 나는 기분이 어떨지 상상하며 그려보세요.

Color No.

260 263 204 239 265 221 216 244 214 237 236 212 ⒸⓅ Ⓟ
검은색 흰색

·· **1** ··

마스킹테이프를 열기구 모양으로 잘라
붙여주세요.

（Ⓣ）

·· **2** ··

260번으로 구름의 모양을 그리고 칠
해주세요.

260

3

263번으로 구름의 어두운 부분을 칠하고 204번, 239번으로 구름의 밝은 부분을 덧칠해주세요.

263 204 239

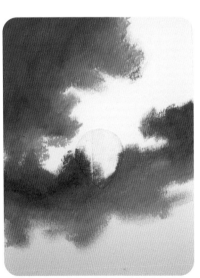

4

색이 자연스럽게 이어질 수 있게 ❸번 부분을 키친타월로 블렌딩합니다.

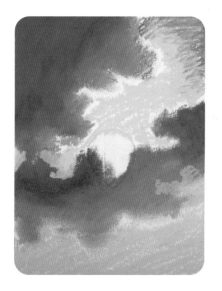

5

265번으로 하늘을 전체적으로 칠하고,
221번으로 하늘 위쪽을 칠해주세요.

265 221

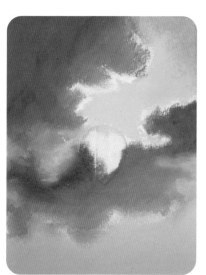

6

색이 자연스럽게 이어질 수 있게 ❺번
부분을 키친타월로 블렌딩합니다.

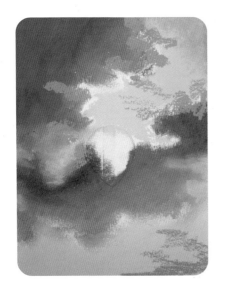

216번으로 구름의 밝은 부분을 칠하
고 블렌딩해주세요.

216

244번으로 구름의 밝은 부분을 칠해
주세요.

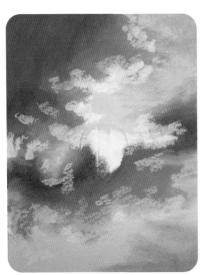

244

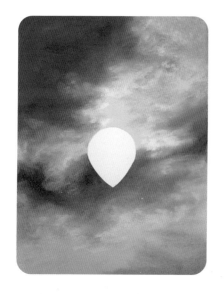

찰필이나 면봉으로 자연스럽게 **8**번
부분을 블렌딩하고 종이테이프를 떼어
냅니다.

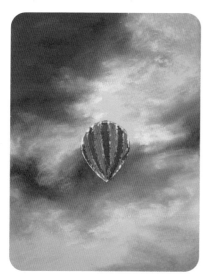

237번과 214번으로 열기구를 모양대
로 칠하고 블렌딩해주세요.

237 214

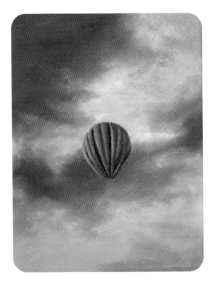

236번과 212번으로 열기구의 어두운 부분의 명암을 칠하고, 244번으로 밝은 부분을 칠한 다음 블렌딩합니다.

● ● ○ Ⓑ
236 212 244

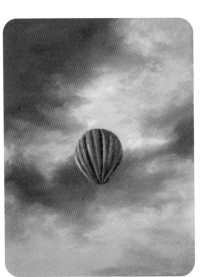

흰색 펜으로 열기구 왼쪽에 하이라이트를 칠해주세요.

흰색

167

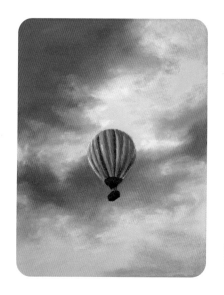

· 13 ·

237번으로 열기구 아래쪽을 칠합니
다. 검은색 색연필로 칠하고 연결 줄을
그려주세요.

237 검은색 CP

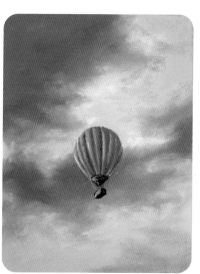

· · · · · · · · · · · · · · · · · · · 14 ·

244번으로 하이라이트를 칠하고, 흰
색 펜으로 연결 줄을 그려 완성합니다.

244 흰색 P

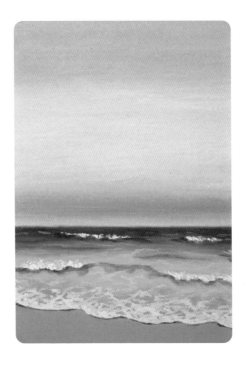

석양이 그린 바다 위 노을이 아주 운치 있게 느껴집니다. 바다 그림은 보는 계절에 따라 달리 보이는 것 같아요. 점점 노을이 지고 있는 바다 풍경을 바라보면 마음이 아주 평온해져요.

하늘 아래 맺힌 살구색 노을이 그림을 더욱 특별하게 만들어줬어요. 흰 색 오일파스텔로 파도의 거품을 칠하는 건 무척 즐겁답니다.

Color No. 222 216 256 249 244 220 224 254 219 235 ⓟ 흰색

1

222번으로 위쪽 하늘을 칠해주세요.

222

2

216번으로 ❶번에 이어서 연하게 칠하고 256번을 더 아래쪽에 칠해줍니다.

216 256

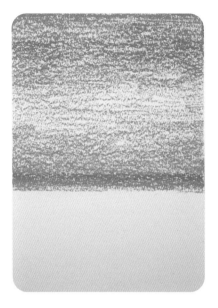

3

222번으로 가장 아래쪽 하늘을 칠합니다.

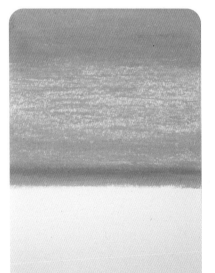

222

4

키친타월로 전체를 블렌딩합니다.

B

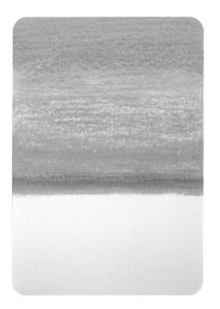

⑤

249번으로 파란색 위에 소량 덧칠해
채도를 조금 낮춰줍니다.

249

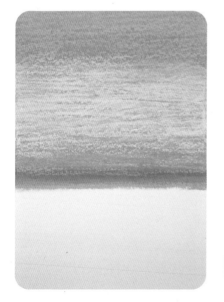

⑥

하늘의 중앙 부분에는 244번을 덧칠
합니다.

244

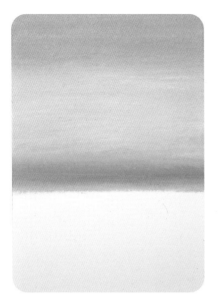

7

색이 자연스럽게 이어질 수 있게 키친 타월로 블렌딩해주세요.

Ⓑ

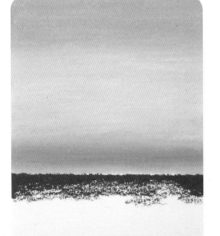

8

220번으로 먼 바다를 먼저 칠해주세요. 수평선 가까이 칠하고 나중에 블렌딩해서 채웁니다.

220

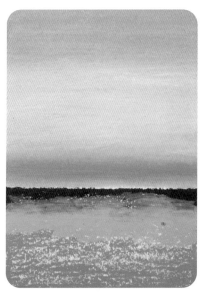

9

224번으로 바다를 칠하고, 254번으로
모래사장을 칠합니다.

224 254

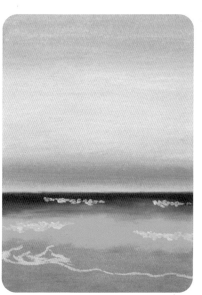

10

색이 자연스럽게 이어질 수 있게 편한
방법으로 블렌딩해주세요. 244번으로
파도의 흰 거품을 칠해줍니다.

B 244

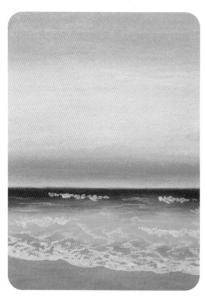

244번으로 밀려오는 파도의 거품을
자연스럽게 표현합니다.

TIP 까렌다쉬 흰색을 사용하면 조금 더 부드
럽게 색을 올릴 수 있어요.

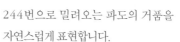

244

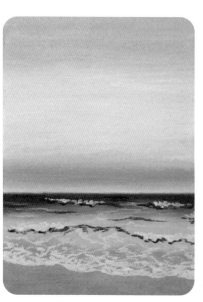

⑫

219번으로 파도의 그림자를 칠해주
세요.

219

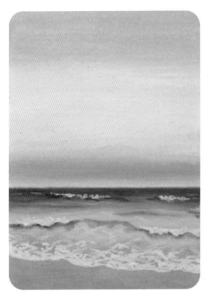

13

찰필이나 면봉으로 **11**번 부분을 블렌
딩합니다.

B

14

235번으로 파도의 경계를 따라 그림
자를 칠하고, 254번으로 모래사장을
진하게 덧칠합니다.

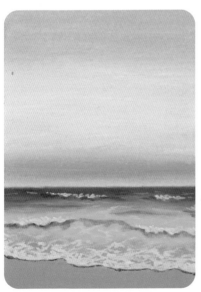

235 254

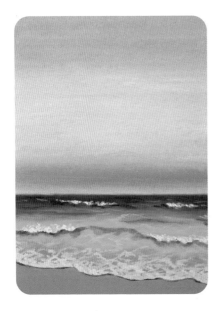

찰필로 그림자를 자연스럽게 블렌딩
합니다. 흰색 펜으로 파도를 조금 더 밝
게 칠하고 완성합니다.

흰색

해질녘 노을

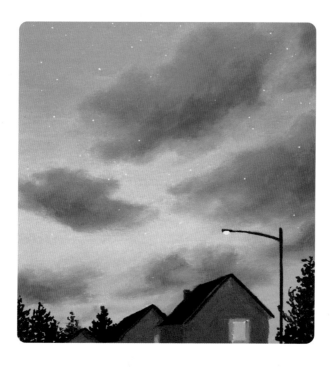

해 질 무렵 고개를 들어 하늘 위쪽을 바라본 풍경이에요. 집과 나무의 어스름한 실루엣이 살구색 노을과 조화롭게 어우러져 있었어요.
화려한 색은 아니지만 이런 하늘이 정말 예뻐 보이는 날이 있어요. 낮은 집들과 나무의 실루엣이 하늘과 묘한 조화를 이루어 특별한 그림이 되는 것 같아요.

Color No.
263 219 217 264 240 249 247 203 246 CP 검은색 CP 흰색 M 검은색 P 흰색

1

263번으로 구름의 모양을 그리고 칠해줍니다.

263

2

219번으로 구름의 음영을 넣어주세요.

219

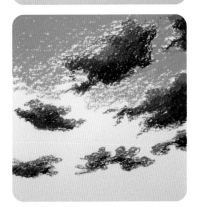

3

217번으로 위쪽 하늘을 칠해줍니다.

217

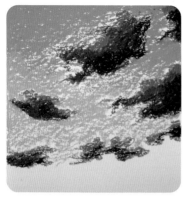

264번으로 하단을 조금 남기고 하늘을 칠
해주세요.

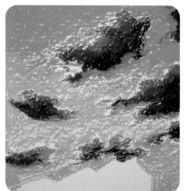

240번으로 노을을 칠하고, 구름의 반사광
에도 조금씩 칠해줍니다.

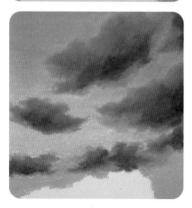

색이 자연스럽게 이어질 수 있게 키친타월
로 전체를 블렌딩합니다.

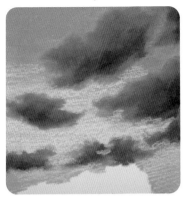

7

249번으로 위쪽 하늘을 조금 남기고 전체적으로 칠해주세요.

249

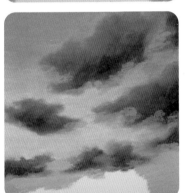

8

블렌딩하고 240번으로 구름의 반사광을 덧칠합니다.

Ⓑ ●
240

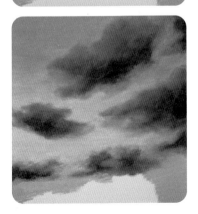

9

색이 자연스럽게 이어질 수 있게 ❽번 부분을 블렌딩합니다.

Ⓑ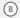

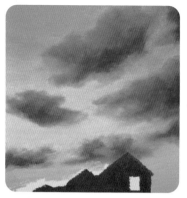

10

247번으로 집을 칠해주세요. 창문 형태는
색을 비워둡니다.

247

11

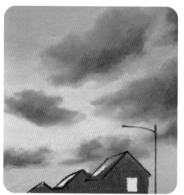

검은색 색연필로 지붕의 형태를 그리고 가
로등을 그려줍니다.

CP
검은색

12

검은색 마커로 지붕과 가로등을 칠해줍니다.

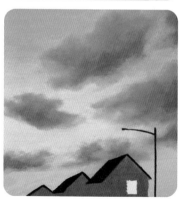

M
검은색

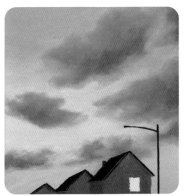

13

219번으로 집 처마 등에 그림자를 칠하고 흰색 색연필로 긁어 지붕의 두께감을 표현합니다.

219 ● CP 흰색

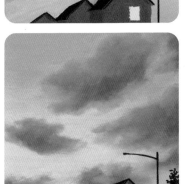

14

검은색 마커로 집 주위에 나무를 그려주세요. 하늘이 조금 보이도록 틈을 남기고 칠합니다.

M 검은색

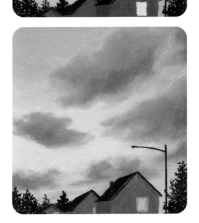

15

203번으로 창문을 칠하고, 246번으로 창틀을 칠해주세요.

203 246

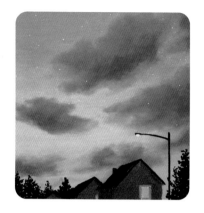

흰색 펜으로 하늘에 점을 찍어 별을 표현
하고 가로등 조명을 칠해 마무리합니다.

흰색

튜토리얼 3 · 고급 과정

고급 과정에서는 실내 풍경과 정물화를 담았습니다. 우리가 일상 속에서 자주 사용하는 소품에 빛이 만들어내는 그림자가 생기는 풍경은 때론 아주 특별하게 느껴져요. 정물화와 실내 풍경을 그리며 오일파스텔의 다양한 기법을 익혀보세요.

테라스 카페

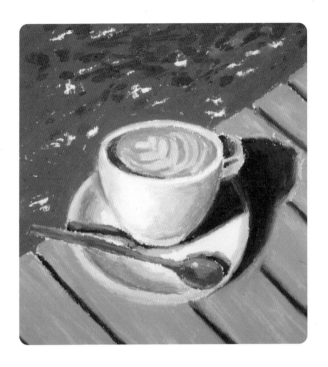

날씨가 좋은 날은 왠지 카페의 테라스에 앉아 커피를 마시고 싶어요. 따뜻한 라테를 마시며 햇살을 느끼는 휴식 시간을 그림으로 그려봤어요. 찻잔에 담긴 라테 아트와 푸른색이 감도는 그림자 표현이 재미있는 그림입니다. 땅 위에 드리운 나무의 그림자를 자연스럽게 칠해 표현해 보세요.

Color No. 250 244 238 235 245 246 249 247 219 220 271 254 272

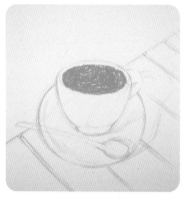

1

연한 색연필로 밑그림을 그린 다음 250번
으로 커피를 칠해줍니다.

250

2

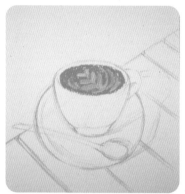

244번으로 덧칠해 라테 아트를 그려주세요.

244

3

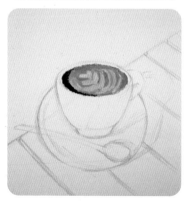

238번으로 커피색을 조금 덧칠합니다.
235번으로 잔의 그림자를 칠해주세요.

238 235

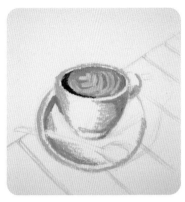

④

245번으로 커피잔과 접시의 음영을 칠하고 246번으로 조금 더 어두운 부분을 칠합니다.

245 246

⑤

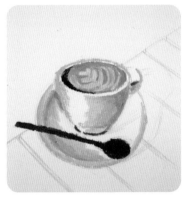

249번으로 중간톤을 칠하며 음영을 자연스럽게 이어지게 합니다. 247번으로 티스푼을 칠해주세요.

249 247

⑥

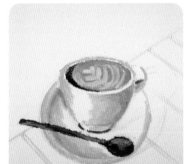

245번으로 티스푼의 밝은 부분을 칠해줍니다.

245

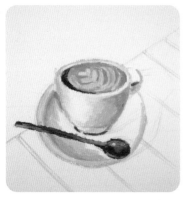

7

244번으로 밝은 부분을 칠해 중간톤과 잘 연결해줍니다. 티스푼의 하이라이트를 점을 찍어 표현합니다.

○
244

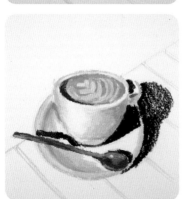

8

219번으로 찻잔의 전체적인 그림자를 칠해주세요.

●
219

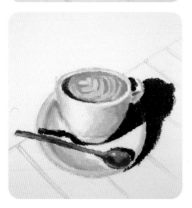

9

220번으로 ❽번 부분의 그림자를 덧칠합니다.

●
220

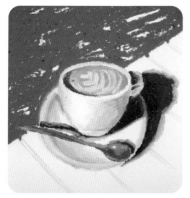

⑩

245번으로 그림자를 따라 칠하고 그림자 끝을 자연스럽게 풀어줍니다. 271번으로 배경을 칠해주세요. 이때 종이의 흰 부분을 조금 남겨서 자연스럽게 빛을 표현합니다.

245 271

⑪

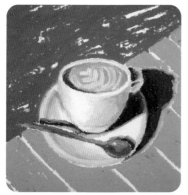

254번으로 나무 테이블의 틈을 남기며 칠해주세요.

254

⑫

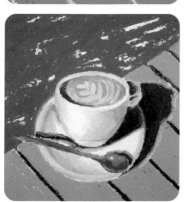

235번으로 선을 그어 테이블 틈을 칠해줍니다.

235

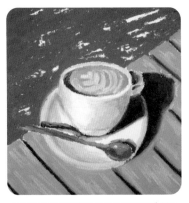

249번으로 나무 테이블의 결을 표현합니다.

249

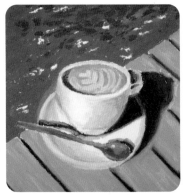

272번으로 배경의 나무 그림자를 칠해주
세요.

272

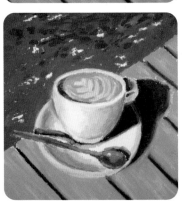

247번으로 찻잔의 음영을 덧칠하고 블렌
딩한 다음 완성합니다.

247　Ⓑ

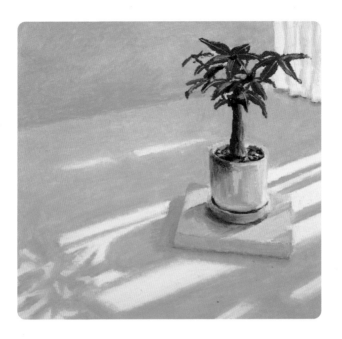

어느 햇살 좋은 날, 우리 집 거실에 놓인 파키라 화분이 너무 예뻐 보였어요. 매일 보던 익숙한 화분이 이렇게 특별해 보이는 날도 있더라고요. 이 그림의 포인트는 바로 햇살이 만들어낸 빛인 것 같아요.

주변의 흔한 소품도 이렇게 멋진 작품이 될 수 있어요. 햇살이 만들어낸 멋진 순간을 그림으로 그려보세요. 바닥에 드리운 창의 실루엣은 그림으로 그렸을 때 아주 멋지게 표현될 수 있어요.

Color No. 254 245 249 202 244 235 246 247 238 232 248 CP 검은색 CP 흰색

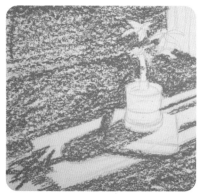

●1

연한 색연필로 밑그림을 그린 다음
254번으로 밝은 부분을 제외한 어두
운 부분을 전체적으로 연하게 칠해주
세요.

254

●2

245번으로 어두운 부분을 덧칠해주
세요.

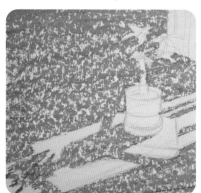

245

●3

키친타월로 전체적으로 블렌딩합니다.

TIP 전체적으로 얇게 착색되는 느낌으로 블
렌딩해서 밀도를 조절해주세요. 다른 정물을 덧
칠할 때 훨씬 수월하게 칠해져요.

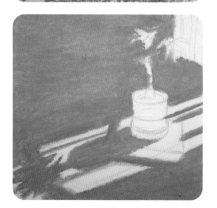

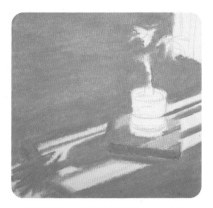

4

249번으로 책의 윗면을 칠하고, 책의 옆면은 202번과 245번을 겹쳐 칠해줍니다.

249 202 245

5

249번과 244번으로 커튼의 음영을 칠해주세요.

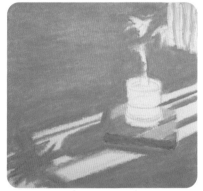

249 244

6

254번으로 벽과 바닥 부분의 라인을 조금 더 진하게 칠해서 벽과 바닥을 구분합니다. 235번과 246번을 겹쳐 칠해서 화분과 책의 그림자를 조금 더 진하게 표현해주세요.

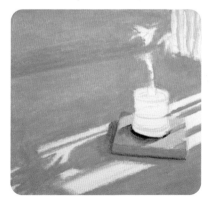

254 235 246

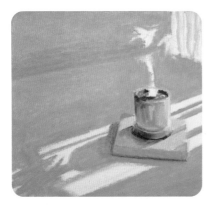

7

245번으로 화분을 전체적으로 칠하고, 246번으로 어두운 부분을 덧칠합니다. 247번으로 더 어두운 부분을 칠하고, 244번으로 밝은 부분을 칠해서 블렌딩합니다.

245 246 247 244

8

235번으로 나뭇가지의 어두운 부분을 먼저 칠하고, 238번으로 밝은 부분을 덧칠합니다.

235 238

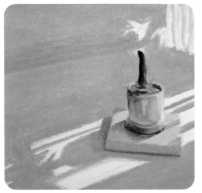

9

254번으로 벽 부분을 더 진하게 덧칠해주세요.

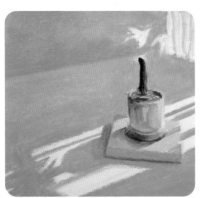

254

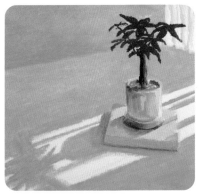

⑩

232번으로 파키라 잎을 그려주세요.

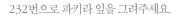

249

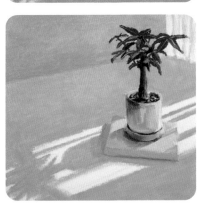

⑪

248번으로 잎의 어두운 부분과 화분의 가장 어두운 부분을 덧칠해주세요. 검은색 색연필로 세밀한 부분의 명암을 다듬어줍니다. 흰색 색연필로 긁어 잎을 묘사합니다.

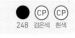

248 검은색 흰색

⑫

235번으로 커튼 밑의 그림자를 칠해주세요. 244번으로 하이라이트를 칠하고 블렌딩해 완성합니다.

235 244

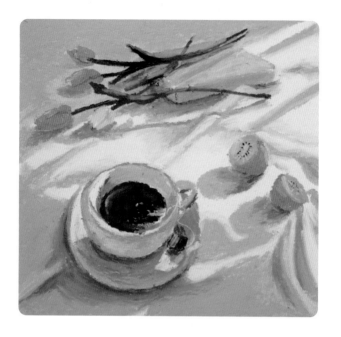

얼그레이 티와 키위, 그리고 튤립이 조화롭게 있는 정물화입니다. 우
리 주변에 있는 소품도 그림으로 그리기에 충분히 좋은 소재가 될 수
있어요. 정물에 드리운 그림자가 각기 다른 정물들을 하나로 통일시켜
화면 안에서 조화를 이룹니다. 무채색을 주로 사용하여 그림자와 천의
주름을 표현해 그림 전체의 분위기를 하나로 아우를 수 있어요.

Color No.
245 246 236 248 244 230 250 252 254 232 216 256 243 247 검은색 흰색

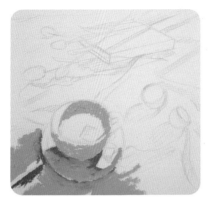

1

연한 색연필로 밑그림을 그린 다음 245번으로 찻잔과 앞쪽에 흰 천을 칠해주세요. 그다음 246번으로 그늘진 부분을 덧칠해주세요.

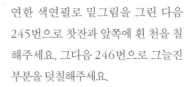

245 246

2

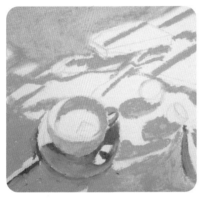

245번으로 흰 천의 주름 명암을 전체적으로 칠해주세요. 이어서 246번으로 조금 더 진한 명암을 칠해줍니다.

245 246

3

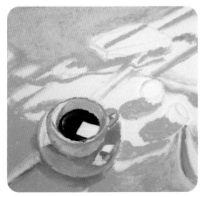

246번과 245번으로 찻잔의 명암을 덧칠하고, 236번으로 컵 안의 차를 칠해주세요. 245번으로 밝은 부분을 조금 칠해 블렌딩합니다.

246 245 236 Ⓑ

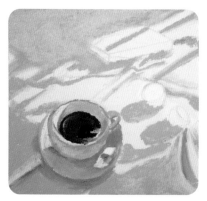

4

248번으로 차의 티백을 칠하고, 244
번으로 티백의 밝은 부분을 칠해 블렌
딩해주세요.

248 244 Ⓑ

5

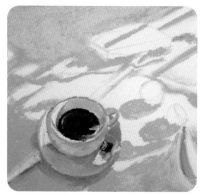

230번으로 티 손잡이 부분을 칠하고,
244번으로 밝은 부분을 덧칠합니다.
흰색 색연필로 긁어내듯 줄을 그려주
세요.

230 244 ⓒⓟ
흰색

6

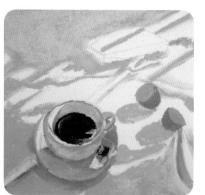

250번으로 골드 키위 과육을 칠하고,
252번으로 껍질 부분을 칠해줍니다.

250 252

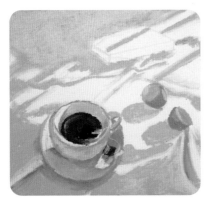

7

244번으로 키위의 밝은 부분을 칠해 주세요.

244

8

검은색 색연필로 씨를 그리고, 흰색 색 연필로 키위 과육 부분을 긁어서 표현 해주세요.

CP CP
검은색 흰색

9

254번으로 색칠 후 블렌딩하고, 244 번으로 책의 윗면을 밝게 덧칠한 다음 블렌딩해주세요. 책 뒤쪽의 그림자 부분 은 246번으로 덧칠해서 표현합니다.

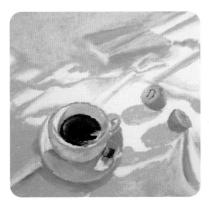

254 244 246 B

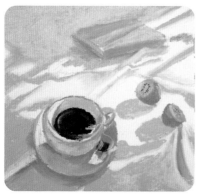

10

245번과 246번으로 책의 그림자와 책 내지를 칠해주세요.

245 246

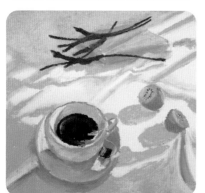

11

232번으로 튤립의 잎 부분을 그려주 세요.

232

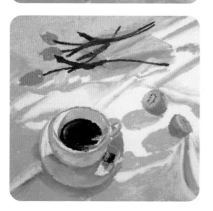

12

216, 256, 243번으로 튤립의 꽃 모양 을 그리고 칠해주세요

216 256 243

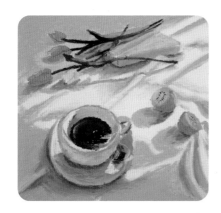

⑦

247, 246번으로 정물의 그림자를 진하게 칠하고 블렌딩합니다. 248번으로 잎의 음영을 칠하고 완성합니다.

TIP 천의 명암을 흰색으로 덧칠해 블렌딩해서 명암을 자연스럽게 이어줍니다.

247 246 248

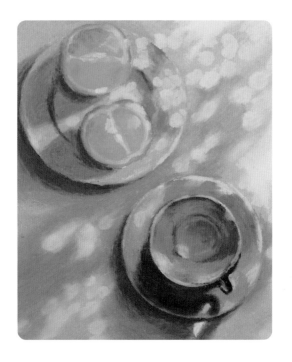

오렌지와 홍차가 주제이지만 그 위에 드리운 햇살이 주인공인 그림입니다. 특별한 물건이 아니라도 자연이 만들어낸 독특한 빛이 그림을 특별하게 만들 수 있는 것 같아요.

찻잔과 접시에 드리운 동글동글한 빛을 그려 넣으면 어느새 그림에 생기가 살아나요. 오렌지와 홍차, 그리고 햇살을 그림으로 그려보세요.

Color No.

245 246 205 202 249 254 252 235 244 247 206 402 403

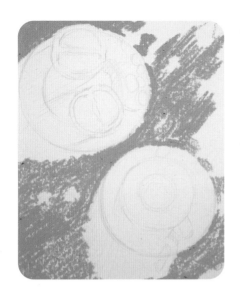

1

연한 색연필로 밑그림을 그린 다음
까렌다쉬 402번으로 전체적인 그
림자를 먼저 칠해줍니다.

문교 254번과 249번을
번갈아 칠해 블렌딩해
서 대체 가능합니다.

C
402

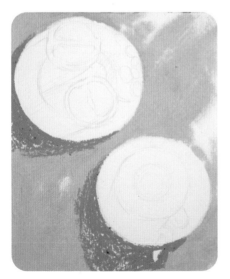

2

키친타월로 부드럽게 블렌딩해주
세요. 까렌다쉬 403번으로 접시의
그림자를 덧칠합니다.

문교 254번과 246번을
번갈아 칠해 블렌딩해
서 대체 가능합니다.

C
403

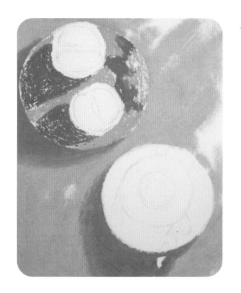

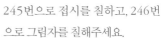

245번으로 접시를 칠하고, 246번
으로 그림자를 칠해주세요.

245 246

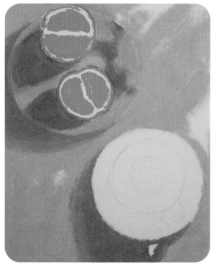

찰필 또는 면봉으로 접시를 블렌딩
하고, 205번으로 오렌지를 칠해줍
니다.

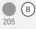
205 B

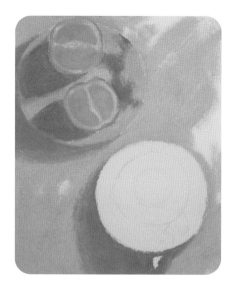

⑤

202번으로 오렌지 껍질과 과육 사이를 칠하고, 249번으로 그림자를 덧칠합니다.

202　249

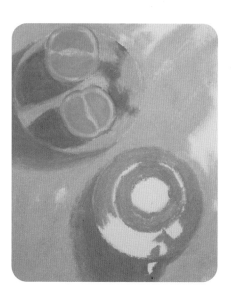

⑥

254번으로 찻잔을 칠해주세요.

254

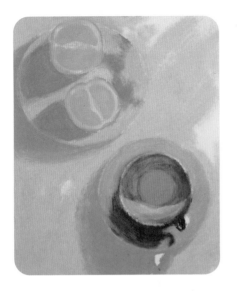

⑦

252번으로 컵 안의 차를 칠하고 235번으로 그림자를 칠한 다음 블렌딩합니다.

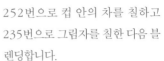

252 235 Ⓑ

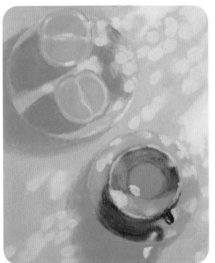

⑧

244번으로 동글동글하게 칠해 빛을 표현합니다.

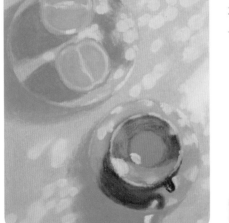

244

9

235번으로 접시의 음영을 더 진하
게 칠해줍니다.

235

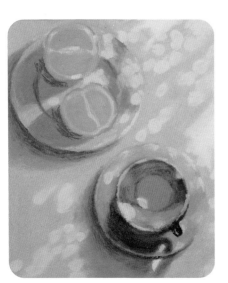

10

찰필 또는 면봉으로 블렌딩하고
247번으로 오렌지의 그림자와 접
시 안쪽을 칠해주세요.

Ⓑ
247

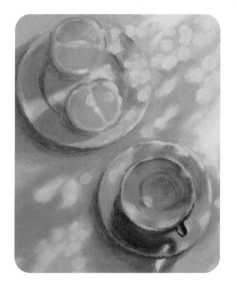

11

206번으로 오렌지를 부분적으로 덧칠해 선명하게 표현합니다. 까렌다쉬 403번으로 바닥을 더 진하게 칠하고 블렌딩합니다.

12

전체적으로 그림자를 덧칠하고 블렌딩해서 거친 부분을 다듬고 완성합니다.

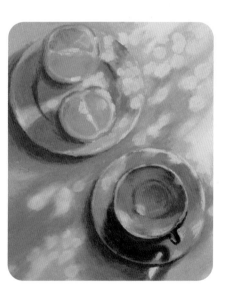

토스트가 있는 브런치

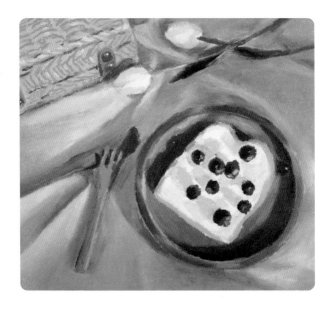

적당히 구워진 토스트와 나무 식기들, 그리고 라탄 가방과 튤립이 있는 정물화입니다. 블루베리의 그림자와 라탄, 천의 그림자 표현이 재미있는 그림이에요.

나무 식기들의 조금씩 다른 색감이 그림을 지루하지 않게 만들어주는 것 같아요. 나무색을 많이 사용해 전체적으로 따뜻한 분위기로 완성해 봤어요.

Color No.

246 254 247 237 236 249 245 211 248 244

250 235 238 250 253 233 267 230 243 흰색 (CP)

①

연한 색연필로 밑그림을 그린 다음 246번으로 정물을 제외한 천을 전체적으로 칠해주세요.

246

②

254번으로 ❶번 부분을 덧칠해주세요.

254

③

키친타월로 색이 잘 섞일 수 있게 ❷번 부분을 잘 블렌딩합니다. 247번으로 음영을 덧칠하고 블렌딩해주세요.

247

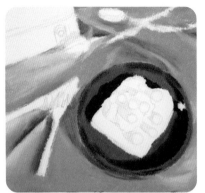

237번으로 나무 접시를 칠하고, 236번으로 그림자를 칠하고 블렌딩합니다.

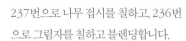
237 236 B

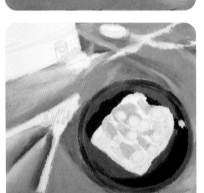

249번과 245번으로 블루베리의 그림자를 칠해주세요. 그리고 흰색 색연필로 접시의 테두리를 그려주세요.

249 245 CP 흰색

211번으로 블루베리를 칠합니다.

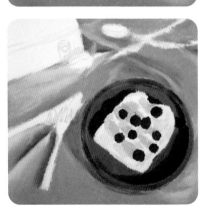

211

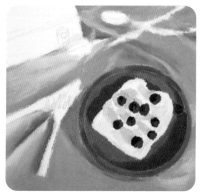

7

248번으로 블루베리의 어두운 부분을 조금 칠해주세요.

248

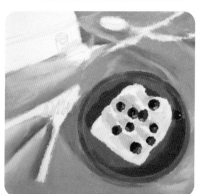

8

244번으로 **7**번 부분에 하이라이트를 눌러 칠해 표현합니다.

244

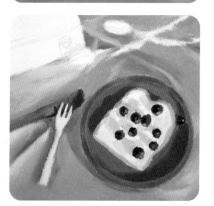

9

250번으로 식빵의 테두리를 그려주고, 나무 칼은 236, 254번을 번갈아 칠해 블렌딩합니다. 235번 끝을 살짝 잘라 모서리로 나이프의 그림자를 칠해주세요.

250 236 254 235 B

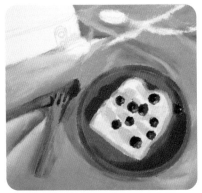

238번으로 포크를 칠하고, 235번으로
그림자를 칠하고 잘 블렌딩합니다.

238 235 B

······················· **11** ·······················

라탄 가방은 250번과 249번을 번갈아
칠하고 블렌딩합니다. 253번으로 가
방 장식을 칠해주세요.

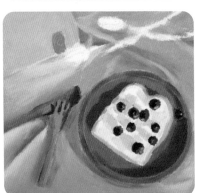

250 249 253 B

······················· **12** ·······················

238번으로 라탄 무늬를 그려주세요.
236번으로 가방의 더 진한 부분을 칠
하고 가죽 부분도 칠해주세요.

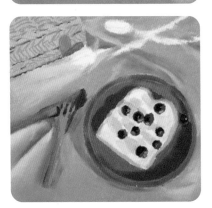

238 236

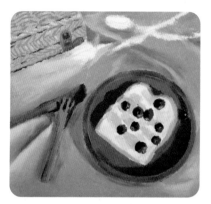

13

233번으로 가방 장식을 칠하고, 244 번으로 라탄 무늬의 밝은 부분을 조금 씩 칠해줍니다.

233 244

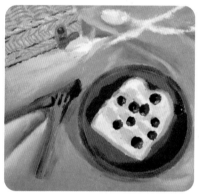

14

249번으로 튤립의 음영을 칠해주세요.

249

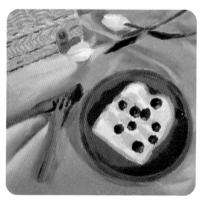

15

267, 230번으로 잎을 칠하고, 248번 으로 튤립의 가장 어두운 부분을 칠해 주세요. 247번으로 튤립 주변의 그림 자를 칠하고 블렌딩합니다.

267 230 248 247 Ⓑ

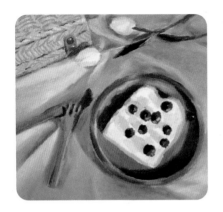

243, 244번으로 천의 밝은 부분을 칠하고 블렌딩합니다. 나무 접시의 가장 어두운 부분을 248번으로 덧칠하고 하이라이트는 244번으로 덧칠해 완성합니다.

243 248 244 Ⓑ

올리브 화분이 놓인 책상

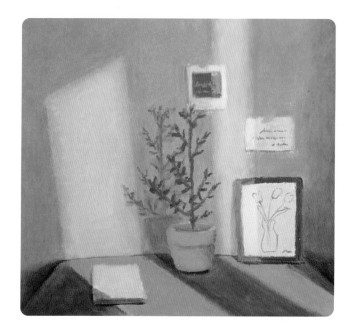

올리브 화분이 놓인 책상에 석양이 드리운 실내 풍경입니다. 특별한 장소는 아니지만, 나와 관련된 공간을 그릴 때 더욱 의미 있는 그림이 되는 것 같아요.

책상 위에 드리운 석양이 왠지 모르게 쓸쓸한 분위기를 만들어줘요. 소품들에 드리운 석양과 그림자를 그리다 보면, 내 낡은 책상 위에 석양이 영원히 머물러 있는 것 같아요.

Color No.

250 251 246 254 252 235 247 230 244 249 236 245 262 검은색 흰색

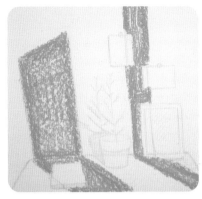

①

연한 색연필로 밑그림을 그린 다음 250번으로 빛이 드는 부분을 칠해주세요. 251번으로 외곽을 덧칠합니다.

250 251

②

키친타월로 ❶번 부분을 블렌딩해주세요.

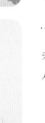

Ⓑ

③

벽과 책상 위는 246번으로 칠하고, 254번으로 덧칠해주세요.

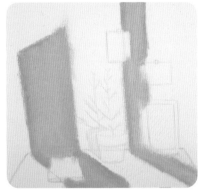

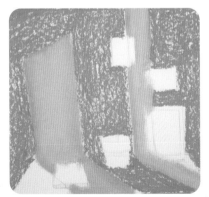

246 254

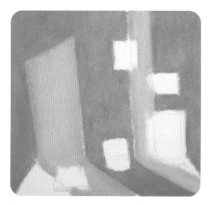

④

색이 잘 섞일 수 있게 키친타월로 블렌딩합니다.

TIP 전체적으로 얇게 착색되는 느낌으로 블렌딩해 밀도를 조절해주세요. 다른 정물을 덧칠할 때 훨씬 수월하게 칠해져요.

⑤

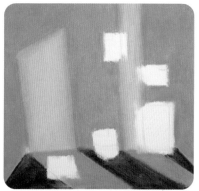

책상의 밝은 부분은 252번으로 칠하고, 어두운 부분은 235번으로 칠한 다음 블렌딩합니다.

⑥

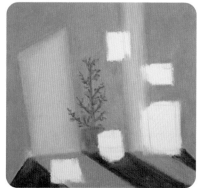

247번으로 올리브 화분의 전체적인 그림자를 벽에 그려줍니다.

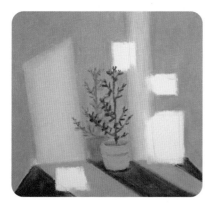

230번으로 올리브 나무를 칠하고, 254번으로 화분을 칠해주세요. 252번으로 화분 속 흙을 칠한 다음 235번으로 화분의 그림자를 칠해주세요.

230　254　252　235

244번으로 벽에 드리운 빛의 가운데 부분을 덧칠합니다.

244

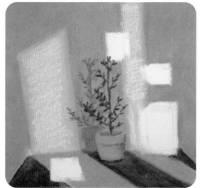

249번으로 액자 안쪽을 칠하고, 236번으로 액자의 테두리를 그려주세요. 244번으로 빛이 드는 부분의 액자를 덧칠해 빛이 드는 부분을 밝게 표현합니다.

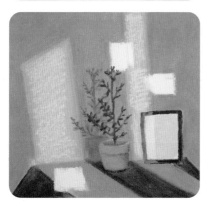

249　236　244

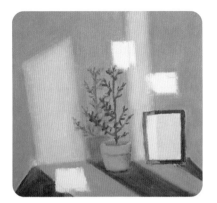

찰필이나 면봉으로 블렌딩합니다.

 Ⓑ

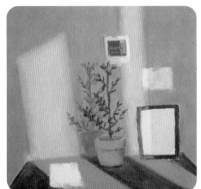

245번으로 벽에 붙은 엽서를 칠하고, 246번으로 엽서의 그림자를 칠해주세요. 254번으로 엽서의 테이프를 그리고, 262번으로 위쪽 엽서를 칠한 후 244번 으로 엽서의 밝은 부분을 덧칠합니다.

245 246 254 262 244

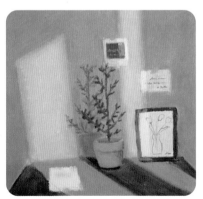

검은색 색연필과 흰색 색연필로 엽서 안 의 글씨와 그림을 그려주세요. 검은색 색연필로 화분과 액자의 그림자를 진하 게 칠해주세요.

검은색 흰색

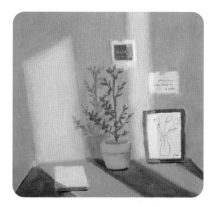

························· **13** ·························

249번으로 책의 윗면을 칠해주세요.
246번으로 책의 옆면과 그림자 진 부
분을 칠하고 검은색 색연필로 책 아래
의 그림자를 칠합니다.

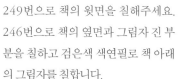

249 246 검은색 (CP)

························· **14** ·························

247번으로 벽과 책상의 구석진 부분을
조금 더 어둡게 칠해줍니다.

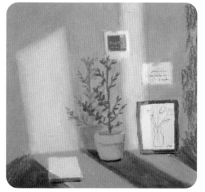

247

························· **15** ·························

자연스럽게 블렌딩하고 246번으로 액
자 뒤에 그림자를 칠해줍니다. 검은색
색연필로 책상 주변의 그림자를 칠하
고 완성합니다.

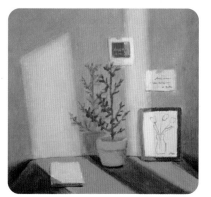

(B) 246 검은색 (CP)

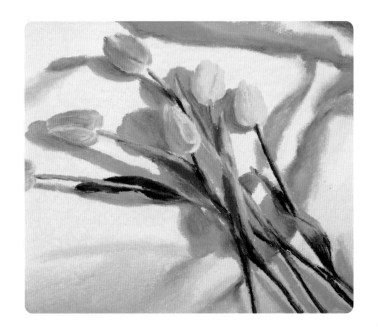

튤립은 그림으로 그리기에 너무 좋은 소재인 것 같아요. 모양은 단순하지만, 색은 너무 아름다워요. 조금 구김이 있는 천 위에 드리운 그림자가 튤립의 색감을 더욱 돋보이게 해줘요.

분홍색과 노란 꽃을 칠하다 보면 기분이 저절로 좋아지는 그림입니다.

환한 빛을 가득 담은 튤립을 그려보세요.

●1

연한 색연필로 밑그림을 그린 다음
까렌다쉬 402번으로 바닥의 천을
전체적으로 연하게 칠합니다.

ⓒ
402

●2

전체적으로 블렌딩합니다.

ⓑ

●3

까렌다쉬 403번으로 튤립의 그림
자를 전체적으로 칠해주세요.

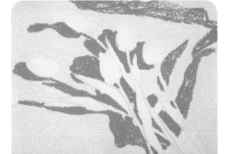

ⓒ
403

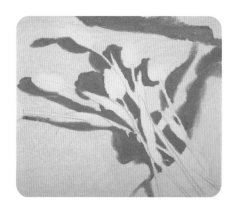

④

찰필이나 면봉으로 블렌딩합니다.

Ⓑ

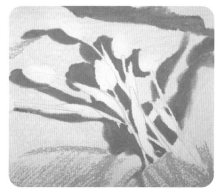

⑤

까렌다쉬 402번으로 아래쪽 천의
음영을 칠해줍니다.

Ⓒ
402

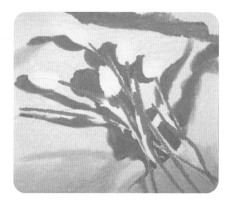

⑥

267번으로 튤립의 잎을 칠해줍니다.

267

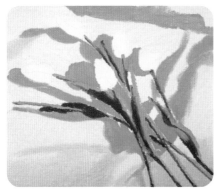

230번으로 잎의 어두운 부분을 칠해주세요.

230

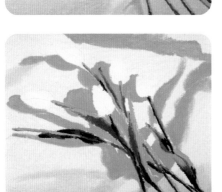

248번으로 잎의 가장 어두운 부분을 칠합니다.

248

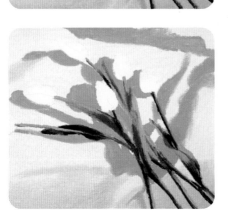

9

색이 자연스럽게 이어질 수 있게 찰필로 블렌딩합니다.

B

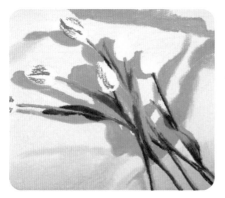

10

260번으로 분홍색 튤립을 부분적
으로 칠해줍니다.

260

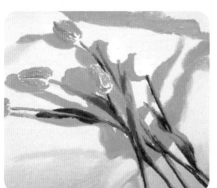

11

216번으로 튤립을 덧칠합니다.

216

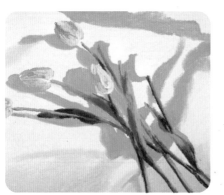

12

244번으로 튤립을 덧칠합니다.

244

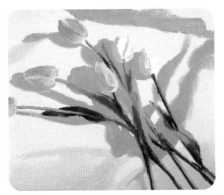

13

250번으로 노란 튤립의 음영을 칠
해주세요.

250

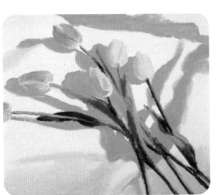

14

243번으로 노란 튤립의 밝은 부분
을 칠합니다.

243

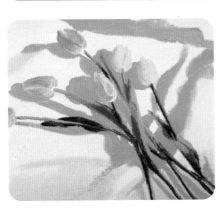

15

까렌다쉬 403번으로 천 아래쪽 부
분에 음영을 칠해줍니다.

403

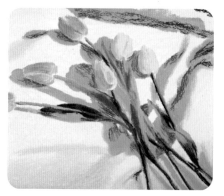

235번으로 천의 가장 어두운 부분
을 칠해주세요.

235

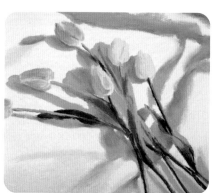

전체적으로 자연스럽게 색이 연결
될 수 있게 잘 블렌딩합니다.

Ⓑ

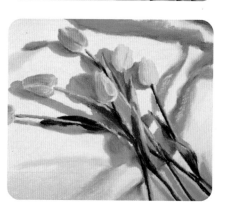

244번으로 밝은 부분의 하이라이
트를 칠해주세요.

244

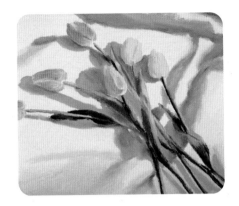

19

찰필이나 면봉으로 전체적으로 잘 블렌딩해서 완성합니다.

Ⓑ

튜토리얼 4 · 마스터 과정

마스터 과정에서는 다양한 정물을 그리며 섬세한 표현과 다양한 질감을 익힐 수 있어요. 유리컵의 질감이나 복잡한 그림자의 표현 등 오일파스텔의 모든 표현력을 익혀 다양한 소재를 그려보세요.

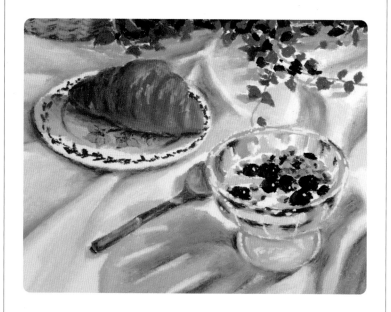

천 위에 올려진 음식과 소품이 조화를 이루어 따뜻한 분위기를 만들어
내는 정물화입니다. 특히 투명한 그릇과 크루아상의 질감을 표현하는
과정이 아주 재미있어요.
천의 주름이 공간을 채워 복잡해보일 수 있지만 의외로 단순한 그림입
니다. 빵을 그리는 일은 매우 즐거우니 시간 가는 줄 모를 거예요.

Color No.

248 212 250 238 236 238 244 237 235
230 271 241 249 402 403 흰색 검은색

●1

연한 색연필로 밑그림을 그린
다음 까렌다쉬 402번으로 천
의 음영을 칠해주세요.

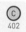
C
402

●2

블렌딩하고 까렌다쉬 403번으
로 조금 더 진한 음영을 칠해줍
니다.

B C
403

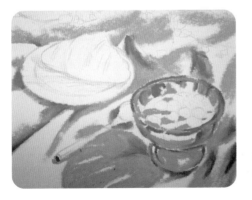

●3

까렌다쉬 402번으로 유리잔과
블루베리 그림자를 칠해주세요.

C
402

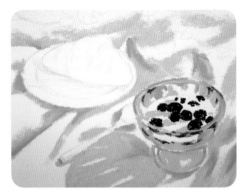

4

248번으로 블루베리를 칠하고 유리잔의 어두운 부분을 조금씩 칠해주세요.

248

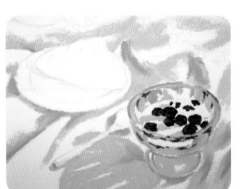

5

212번으로 블루베리를 덧칠합니다.

212

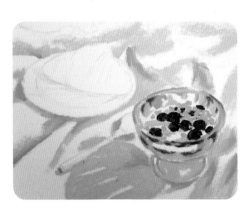

6

250번으로 씨리얼을 눌러 칠해주세요.

250

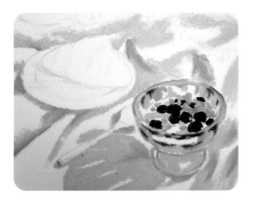

238번으로 씨리얼의 음영을
칠해줍니다.

238

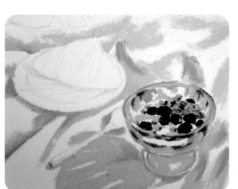

8

236번으로 씨리얼의 더 어두
운 부분을 눌러 칠해주세요.

236

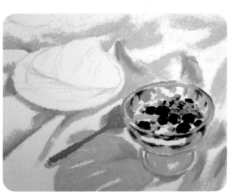

9

238번으로 나무 수저를 칠해
주세요.

238

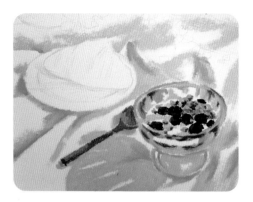

10

236번으로 나무 수저의 음영
을 칠합니다.

236

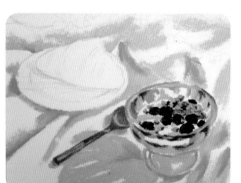

11

244번으로 수저의 밝은 부분
을 덧칠합니다.

244

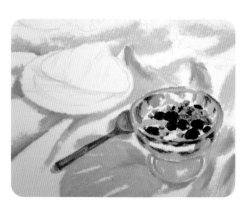

12

색이 자연스럽게 이어질 수 있게
⑪번 부분을 블렌딩해주세요.

Ⓑ

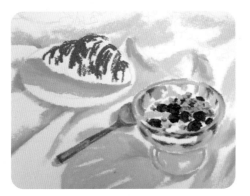

13

237번으로 크루아상을 칠해주
세요. 까렌다쉬 402, 403번으
로 크루아상의 그림자를 칠해
줍니다.

237 402 403

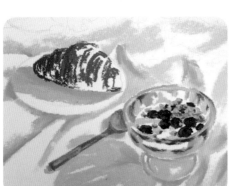

14

236번으로 크루아상의 음영을
칠해줍니다.

236

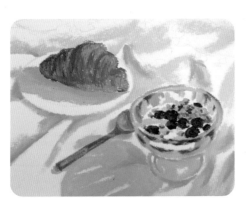

15

238번으로 크루아상의 밝은
부분을 칠해주세요.

238

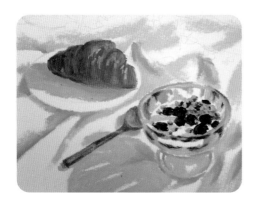

······· **16** ·······

크루아상을 블렌딩하고 244번
으로 하이라이트를 조금 칠해
주세요.

Ⓑ ◯
244

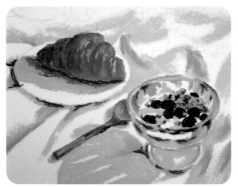

······· **17** ·······

235번으로 **16**번 그림에서 더
어두운 부분의 그림자를 칠해
줍니다.

●
235

······· **18** ·······

그림자를 블렌딩하고 230번으
로 접시의 무늬를 그려주세요.

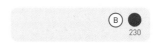
Ⓑ ●
230

19

238번으로 접시의 꽃무늬를 그리고, 235번으로 줄기를 그려주세요.

238 235

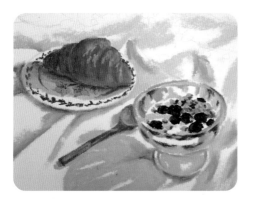

20

235번으로 접시의 움푹 들어간 부분을 그려주세요. 검은색 색연필로 꽃무늬 테두리를 그려줍니다.

235 검은색

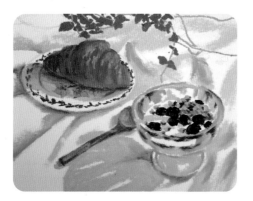

21

271번으로 뒤쪽에 있는 넝쿨 식물의 잎을 그려주고, 241번으로 줄기를 그려주세요.

271 241

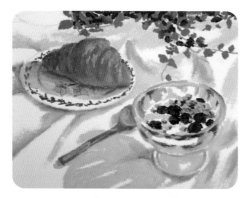

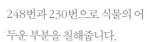

248번과 230번으로 식물의 어두운 부분을 칠해줍니다.

248 230

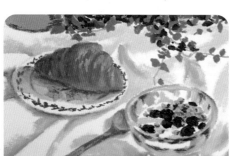

23

238번으로 상단의 라탄 바구니를 칠하고, 235번으로 음영을 칠해주세요.

238 235

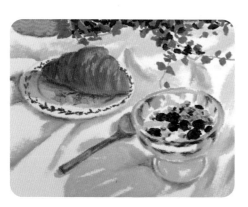

24

250번으로 상단 바구니의 라탄 무늬를 그려주세요.

250

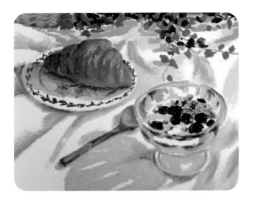

25

까렌다쉬 403번으로 넝쿨 화분
아래 천의 음영을 덧칠합니다.

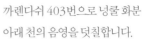

C
403

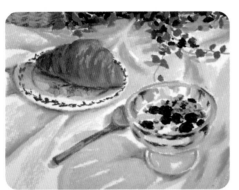

26

249번으로 천의 밝은 부분을
칠합니다. 하이라이트 부분은
조금 남기고 칠해주세요.

249

27

235번으로 천의 가장 어두운
부분을 칠해줍니다.

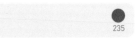

235

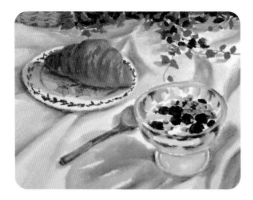

·············· **28** ··············

찰필이나 면봉으로 자연스럽게 블렌딩합니다.

Ⓑ

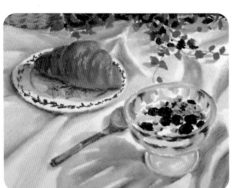

·············· **29** ··············

244번으로 천의 하이라이트를 칠해줍니다.

TIP 까렌다쉬나 시넬리에 흰색으로 칠하면 조금 더 부드럽게 잘 칠해져요.

◯
244

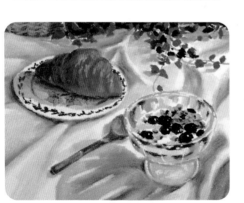

·············· **30** ··············

흰색 마커펜으로 유리잔과 블루베리의 하이라이트를 칠하고 완성합니다.

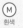
흰색

오후의 카페

카페에 드리운 창의 실루엣이 멋진 실내 풍경입니다. 우연히 들렀던 카페에 이런 햇살이 드리운 것을 보고, 꼭 그림으로 남겨야겠다고 생각했어요.

카페에 있는 다양한 소재들은 그림을 더욱 풍성하게 해줘요. 색연필로 가볍게 형태 선을 그려넣어 새로운 느낌으로 연출해봤어요.

Color No.

243 254 245 246 253 235 250 238 249 232 271

236 248 269 223 205 215 244 402 403 검은색

1

까렌다쉬 402번으로 전체적인
실내의 음영을 칠해줍니다.

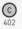

Ⓒ
402

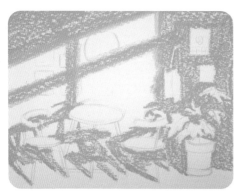

2

243번으로 빛이 드는 부분에
덧칠합니다.

243

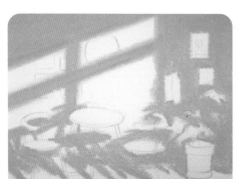

3

키친타월로 전체적으로 블렌
딩합니다.

Ⓑ

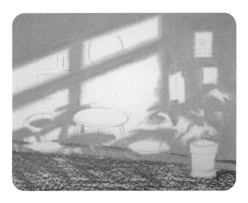

4

바닥 부분은 254번으로 연하게
칠해주세요.

254

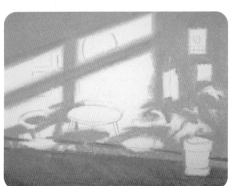

5

키친타월로 ④번 부분을 블렌
딩합니다.

Ⓑ

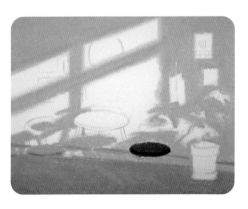

6

245번으로 왼쪽 의자를 칠하고,
246번으로 음영을 칠합니다.
253번으로 오른쪽 의자를 칠하
고, 235번으로 음영을 칠합니다.

245 246 253 235

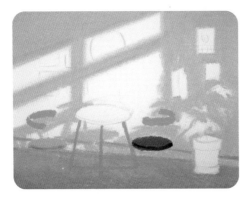

⑦

250번으로 의자 등받이와 테이블 다리를 칠합니다.

250

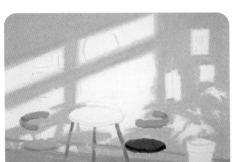

⑧

238번으로 조금씩 테이블 다리의 음영을 칠해주세요.

238

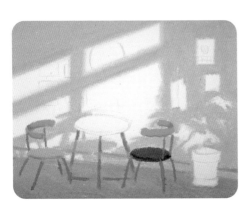

⑨

246번으로 의자 다리와 등받이 받침대를 그려주세요.

246

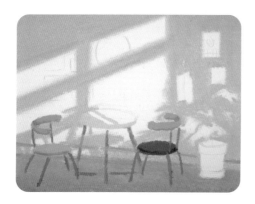

10

249번으로 테이블을 칠해주
세요.

249

11

254번으로 바닥에 음영을 진
하게 눌러 칠해줍니다.

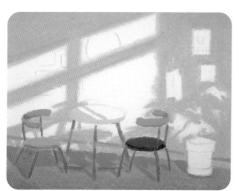

254

12

238번으로 벽에 걸린 거울의
밝은 부분을 칠하고, 어두운 부
분은 235번으로 칠해주세요.

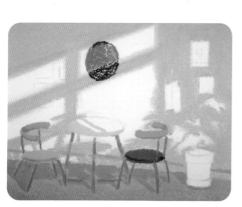

238 235

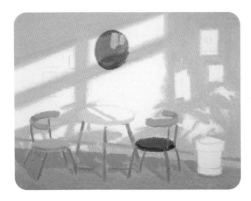

13

거울을 블렌딩하고 243번으로
거울에 하이라이트를 칠해줍
니다.

Ⓑ
243

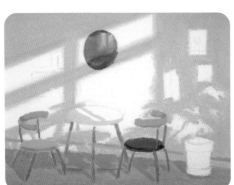

14

찰필이나 면봉으로 블렌딩합
니다.

Ⓑ

15

249번으로 벽에 걸린 소품들을
칠하고 까렌다쉬 403번으로 음
영을 칠해줍니다.

Ⓒ
249 403

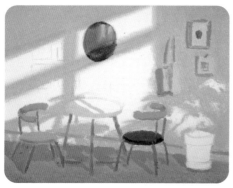

254번으로 액자 테두리를 칠하
고, 253번으로 액자 속 그림을
칠해주세요. 246번으로 포스터
그림과 테이프를 칠합니다.

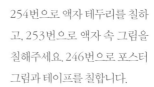

254 253 246

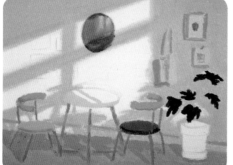

232번으로 식물의 잎을 칠해
주세요.

232

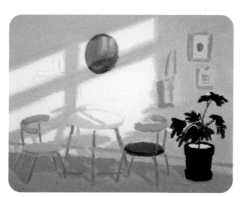

271번으로 줄기를 그리고, 236번
으로 화분을 칠합니다.

271 236

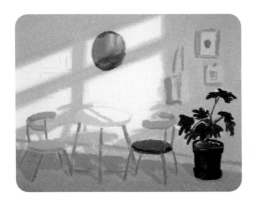

19

253번으로 화분 속 모래를 칠하
고, 까렌다쉬 402번으로 화분의
밝은 부분을 조금 칠해줍니다.

253 402

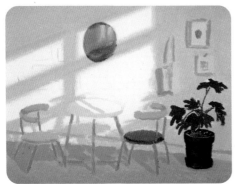

20

자연스럽게 블렌딩하고, 248번
으로 화분의 어두운 부분을 칠
해주세요.

B 248

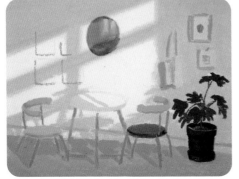

21

까렌다쉬 403번으로 왼쪽 벽 포
스터의 그림자를 칠합니다.

C 403

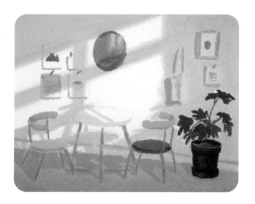

269, 223, 205, 238, 245, 215
번으로 포스터 속 그림과 테이
프를 자유롭게 그려줍니다.

244번으로 테이블과 의자, 화
분에 부분적으로 하이라이트를
칠해줍니다.

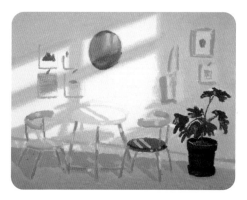

검은색 색연필로 전체적인 테
두리를 그리고 완성합니다.

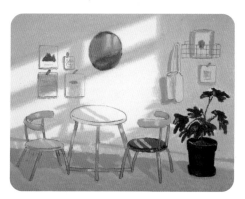

아보카도와 라테

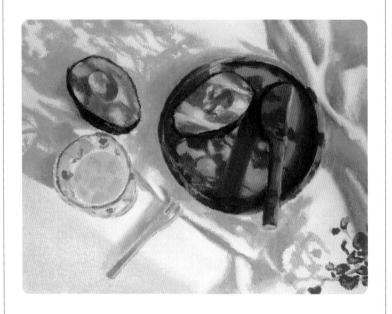

식탁 위에 드리운 넝쿨 식물의 기다란 그림자가 포인트인 정물화입니다. 식탁 위의 소재는 단순하지만, 그림자가 그림을 더욱 풍성하게 보이도록 연출해준답니다.

넝쿨 식물은 조금 작게 그려져 있지만, 그림자의 존재감은 아주 풍성해요. 아보카도와 그림자를 그리는 과정이 특히 재밌답니다.

Color No.

243 253 235 242 267 237 248 230 233 244 236

250 208 215 269 247 238 241 402 403 흰색

1

연한 색연필로 밑그림을 그린 다음 243번으로 바닥의 천을 전체적으로 칠해주세요.

243

2

키친타월로 ❶번 부분을 블렌 딩합니다.

B

3

까렌다쉬 403번으로 정물의 그 림자를 칠해주세요.

C
403

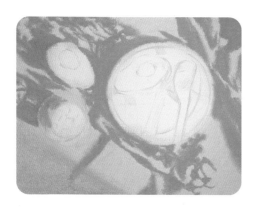

4

키친타월로 ❸번 부분을 블렌
딩합니다.

B

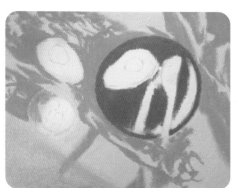

5

253번으로 나무 접시를 칠해주
세요.

253

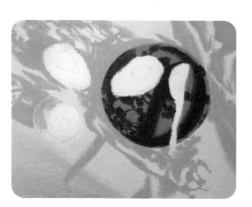

6

235번으로 접시에 드리워진 그
림자를 칠합니다.

235

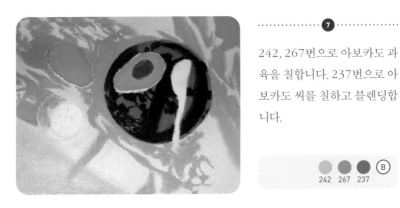

7

242, 267번으로 아보카도 과
육을 칠합니다. 237번으로 아
보카도 씨를 칠하고 블렌딩합
니다.

242 267 237 Ⓑ

8

248번으로 껍질을 칠하고, 230
번으로 덧칠합니다. 233번으로
아보카도에 드리워진 그림자를
칠해주세요.

248 230 233

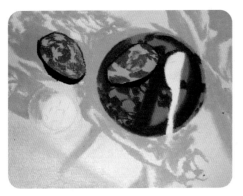

9

244번으로 아보카도의 밝은 부
분을 칠합니다.

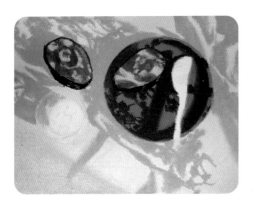

244

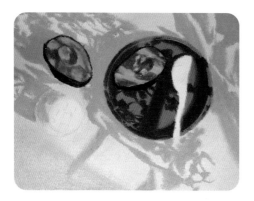

······· **10** ·······

236번으로 아보카도 씨의 음영을 칠하고 블렌딩해주세요. 흰색 색연필로 나무 접시의 테두리를 긁어서 표현합니다.

236 Ⓑ ⒸⓅ
 흰색

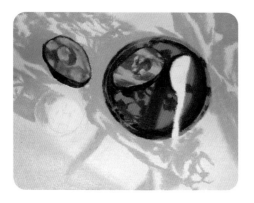

······· **11** ·······

248번으로 접시의 가장 어두운 부분을 칠합니다.

248

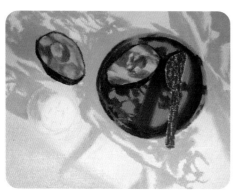

······· **12** ·······

찰필로 블렌딩하고 236번으로 나무 칼을 칠해주세요.

Ⓑ 236

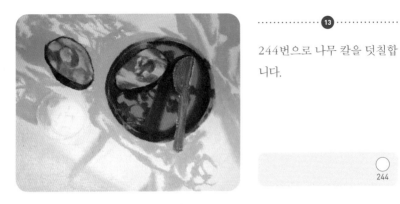

244번으로 나무 칼을 덧칠합
니다.

○
244

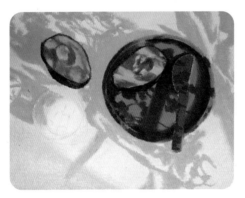

찰필로 블렌딩하고 235번으로
그림자를 칠해주세요.

(B) ●
235

244번으로 나무 칼의 하이라이
트를 칠해줍니다.

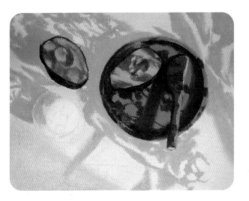

○
244

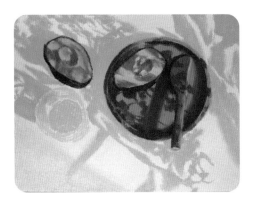

16

250번으로 라떼를 칠하고, 까렌다쉬 402번으로 유리컵을 칠해주세요.

250 402

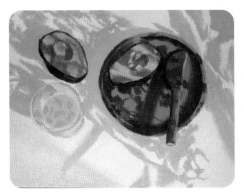

17

까렌다쉬 403번으로 유리컵의 음영을 칠하고, 컵 안의 얼음을 그려주세요.

Ⓒ
403

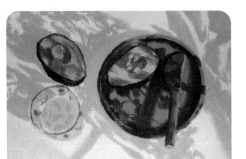

18

208번으로 컵의 테두리와 붉은 꽃, 215번으로 연보라색 꽃, 269번으로 꽃잎을 칠해주세요. 꽃은 점을 찍는 느낌으로 눌러 찍어 그려주세요.

208 215 269

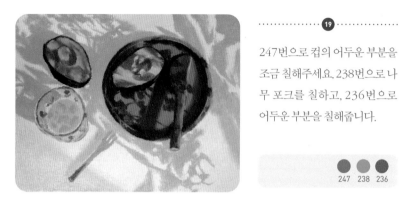

⑲

247번으로 컵의 어두운 부분을 조금 칠해주세요. 238번으로 나무 포크를 칠하고, 236번으로 어두운 부분을 칠해줍니다.

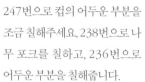

247 238 236

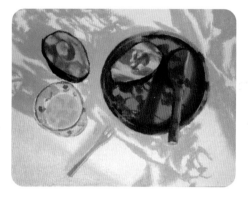

⑳

흰색 색연필로 포크의 아래쪽을 그어 두께감을 표현합니다.

CP
흰색

㉑

235번으로 천의 어두운 부분을 연하게 칠해주세요.

235

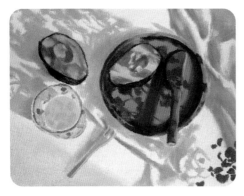

•••••••••••••• 22 ••••••••••

찰필 또는 면봉으로 블렌딩합
니다. 230번으로 왼쪽 아래에
넝쿨 식물을 칠해주세요.

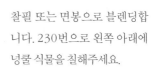

Ⓑ ● 230

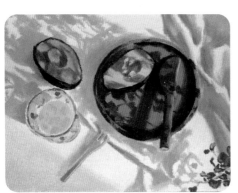

•••••••••••••• 23 ••••••••••

241번으로 줄기와 밝은 잎을 조
금씩 칠해줍니다.

241

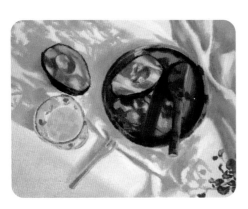

•••••••••••••• 24 ••••••••••

244번으로 천과 나무 접시의
하이라이트를 칠해주세요.

○ 244

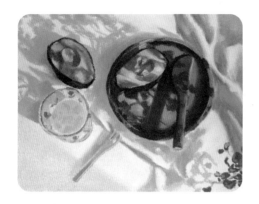

색이 자연스럽게 이어질 수 있
게 블렌딩하고 완성합니다.

B

다정한 나의 오일파스텔

초판 1쇄 발행 2021년 6월 30일 **초판 5쇄 발행** 2023년 11월 8일

지은이 골드손
펴낸이 이승현

출판2 본부장 박태근
지적인 독자 팀장 송두나
디자인 김태수

펴낸곳 ㈜위즈덤하우스 **출판등록** 2000년 5월 23일 제13-1071호
주소 서울특별시 마포구 양화로 19 합정오피스빌딩 17층
전화 02) 2179-5600 **홈페이지** www.wisdomhouse.co.kr

부록

스케치 도안

괭이밥 화분이 있는 거실

올리브 화분이 놓인 책상

요거트와 그라야신

아무거나해 버니